珍錫茗緣

池宗憲 著

藝術家

珍錫茗緣

目次

茗緣，錫茶器的極簡魅力 池宗憲

錫出自名家，原本價漲，是對錫器的再認識與肯定；然，錫原本對茶的功能性，對茶帶來的效益，卻淹沒在突然的價格漲勢？

「造時精，藏時燥。」清劉源長《茶史》如是說藏茶時茶的特質。他指出「貯以錫瓶，再加厚箬填滿，於竹籠上下周圍緊護即收貯。」這裡的錫瓶是現今所謂的錫罐，用途在於去「燥」與防「潮」。

黃廙道《茶苑》中說：「茶盒以貯茶用，錫為之。」更直述錫藏茶的用途「綠茶」、「青茶」的炒烘製茶工序會令「火」入茶，「火」就是焙茶的燥，錫器正有去「火」之效能。

品茗得趣是主觀的，但亦必有客觀事實支撐，倘若品火毒新茶而不知，甚而以此揉發品茗之感，想必無法體味「溫氣不散」，反倒是「火氣滿布」。錫器助一臂之力，抑火毒而助得真味，卻是知茶得趣才有的。

《茶說》的震鈞指出，「凡收茶，必須極實之器，錫為上，焊口宜嚴，瓶口封以紙，盛以木篋，置之高處。」為何錫為上？錫阻絕空氣效果好，尤其是昔日藏綠茶，為防走味，以錫收茶的古人智慧，當可為今人之用。

錫器藏茶去火，而少為人知的錫煮茶水或裝水有「剛柔並濟」之功，明黃廙道的《茶苑》十二卷的《器志》中說：「銚金乃水母，錫備剛柔，味不鹹澀，作銚最良。」以錫器煮水對許多人而言，或只能見於今日日本錫製茶道具中，用來裝水候湯的錫壺，而今用錫煮水的經驗卻少回味。

《清異錄》中將錫壺煮水排名第三：以「銀銚煮湯佳甚，銅銚煮水，錫壺注茶次之。」以煮水用器材質不同，湯質表現本有不同，錫排名在後，當然受到貴重金屬排名與普及化有關，至於煮出來的水質果真不同？

茶器材質、用途、功能當然會受到貴重價值因素而左右，世人看法的主觀因素也脫不了關係。

清周亮功《閩小記》記錄：「閩人以粗瓷膽瓶貯茶，近鼓山支提新茗出，一時盡學新安，製為方圓錫，遂覺神彩奕奕不同。」原本愛用粗瓷藏茶，如今使用錫罐，以錫罐「神彩奕奕不同」，看待錫罐曾受寵的經驗值如昔。

事實上，錫罐的材質在新製成時，色澤光亮如銀，博得「錫類銀」！銀為貴重金屬，錫既可類銀亦受歡迎。

梳理留傳珍錫茶器，為挖掘錫產業曾有的盛世！然而，錫茶器在中國歲月淘洗中洗去，如今回流東瀛的錫茶器當紅，錫茶器的原產地怎麼了？而在煎茶道道具中，錫器為什麼備受推崇？

小川後樂寫《煎茶道名品集》：「錫製茶壺，適合放茶！」他也直白說，其源引自中國清朝馮可賓《岕茶箋》裡的用法。源自中國用器思維，輸入中國製錫茶器，煎茶道具品用不發酵茶主流價值是關鍵！

煎茶道係日本茶道兩大主軸之一，另一主軸是抹茶道，煎茶道以沖泡炒青、烘青綠茶為主流，錫器的防潮功能派上用場；但其名稱與中國稱謂有所差異，茶入、茶罐，名稱叫法不同，是語言使用差異。錫製茶道具在東瀛受煎茶道人士喜愛、珍藏，也提供了今人了解錫茶器曾有的風光樣貌。小川可進《後樂堂喫茶弁》說錫的「古作」為佳，推崇自中國清朝輸入的錫器最佳，也珍惜藏錫成為實證，更是今人探究中國錫器的「古作」，反求於東瀛的大基地。

很長一段時間，錫茶器與茶人隔絕未受重視。但卻又不能無視存在，錫當然沒有金銀器的高高在上，少了陶瓷器的矜持，卻用富有謙卑的光澤，帶來平淡的安慰。

馮可賓《岕茶箋》論茶具：「茶壺，以窯器為上，錫次之。」這是當時看法，今人論茶具必須考量時代時空背景。馮可賓論茶杯時說：「茶壺，以窯器為上，錫次之。」則「適意者」為佳耳。所謂五大官窯是欽定作品，平凡百姓不可得，以「適意」來安慰自己或勉勵他人不要奢求，這種態度值得學習，是一種對茶器承認其侷限性，那麼茶器之美在於藝術體驗，愛錫者若能在相異之中尋求相同之處，才能產生藝術共感，才能由錫、瓷或銀器之間互為體驗，共同體驗茶器的真。

何謂茶器的真？侷限審美的自我，會影響形制、色感的判斷，瓷與錫的對比性常會使人失「真」？「瓷罐的青花色濃淡皆宜，淺絳畫風勾勒設色令人折服……」發自對一只瓷茶罐的讚嘆，相對來看錫茶罐便失去了主導誘人的色感，也沒有瓷器直接釉色畫工……。

錫器藝術體驗中，卻能從深層品嘗錫帶來愜意的寧靜，發現了有各自凸顯，有各自風格個性，錫製的壺、杯、煮水器、建水……如此看列的茶道具細品賞，品歲月養成錫色的陳年風韻，將眼前的茶席陳錫常令器隱入渺小，卻又能從渺小的微觀中，發掘隱藏的尊嚴與內涵！

錫器是平靜，有著自我達觀的微笑，甘為配角的自在，讓茶可以找到平和的住所，讓進行品茗的穿習息吐納之時，能得到逗留的趣味，如在柳暗花明園林間，一石一林處處驚奇！

珍錫在茗緣中再現，茗緣因珍錫常在！原鄉潮州的林章湖教授因錫結緣，特題「珍錫茗緣」，在此致意。

前言

珍錫，柳暗花明賞園林

錫器作為一種茶道高雅的尊崇，它開導茶與人和諧的奧秘，以及社會秩序的人文主義。

基本上，錫不搶眼，愛它是一種不完美的崇拜，它用溫良樣貌示人，或以藏茶，承載杯器的溫馴，而忘卻它具有人情味且不居功的品德。

就錫器的表現，力求簡樸樣式，卻又隱含了紋飾複雜與奢華，讓茶人理解單純尋求安慰，在樣式中轉換鑑賞的慧眼。

坐擁一席茶器，屈就又讓人景仰的錫茶罐、錫茶托，常令人以為玩茶卻與真美隔絕，對錫器下了悲劇的註腳：認定是配角！這種駑鈍，卻在不可壓抑的市場行情指數飆高後，引人激動與渴求，進而追逐錫器縹緲的風韻。

錫茶器有何好收藏？

錫在貴重金屬排行中，金、銀、銅、鐵、錫中敬陪末座。

錫在歲月中會氧化，進而使外表不再「類銀」會閃閃發亮；甚而器表走向衰敗之路，然而在過程中卻揚起另類欣賞美學。

錫性軟，碰撞易凹陷、變形、走樣的錫器，總會讓人艷羨起銅鐵的堅固與金銀的名貴身價，然而也吐訴著它保存不易、天生嬌貴的本命。

一九九〇年，我買了一對六方形錫茶葉罐，鐫刻著「天心老欉大紅袍」「住廈門橫竹路」，錫罐上了福州乾漆，使錫罐多加了一份光彩奪目，罐身落有「錦祥茶莊」楷書款識，就此引發我的曠世錫緣。

真錫，惜之。錫罐器表上的「廈門橫竹路」是錦祥茶莊紀錄，它引我親訪廈門，尋找傳說中的「一兩黃金、一兩茶」的大紅袍出處，哪知到了現場已是人去樓空，建築物早已不見，「錦祥茶莊」的風華只留在錫罐，證明曾為風光的大名牌！一件老錫罐，扮演著被輕忽卻又寫實的見證！錫茶罐是茶莊縱橫貿易版塊的要角，它更寫著錫罐因茶而貴，更成為今人緬懷茶歷史與文化的印記。

錫罐精巧見大器，是引人入勝的觸媒，別以為錫黑暗少了如金銀般的亮眼奪目，就難匹配器表上的印記，事實上鐫刻、花紋、字樣穿梭，引出錫器的玄奧妙境。

一九九五年，我將刻有「天心老欉大紅袍」乾漆錫茶葉罐，借給法國巴黎文化中心展出，來訪的影星尊龍見物思情，直說著他的品茗回憶，這只茶罐是一段記憶的神奇按鈕，輕啟蓋罐，令人思緒澎湃的品茗逸趣躍然再現。

「天心岩大紅袍」的字樣，原本刻在閩北武夷山的九龍窠上，六棵大紅袍是稀世珍品。「大紅袍」的字與錫罐親密關係，正說著清代茶葉買賣交易紀錄，表白她是極高端的茶，才會用錫罐裝售。

錫罐藏茶，若只獨具藏鮮特質，那麼其魅力就無法由上至皇室，下至品茗階層。

錫罐是源自中國的藝術，曾引領風騷，清代就是熱門外銷商品，當時風行歐美的中國錫茶器就說明了這股風潮，無奈！令人不識錫茶器的風光！

由日本東瀛回流的錫製茶道具，在拍賣市場中屢創高價。錫器帶著枯索高傲的幽光，更挾著不同時空留下的錫茶器，同器不同名的絢麗名稱，例如茶罐、茶盒與茶裝都是貯茶之器，建水或稱渣方，這些埋藏塵封的歷史再掀聲浪，引來珍錫茗緣解構的內涵和探究。

「錫枯索文人之愛　養亮光之樂」

1 章

幽幽光澤中，賞析器物寂靜，探取禪學機鋒

印度詩人卡比爾（Kabir, 1398-1518，印度聖者，留下逾兩千首詩歌）說：「單純的結合最佳！（Simple union is the best.）」用這句詩來看錫的純美，有其獨特美感經驗！

錫茶器純真的形制常存於方形、圓形……，簡單顯相，少有花俏，錫器沉斂悠悠、卻是深邃！老舊斑駁的外表下，顯露一種充滿歲月感的美：即使是外表褪色暗淡，都無法阻擋的一種震撼的美。

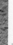

獨隱的悦目風景

每件錫器都有它的個性，尤其對茶和水別具親和性：用為茶罐，它保存著茶的芳香及催生預期的醇厚；用錫壺煮水，則讓水沉恬溫柔再現。

茶的美麗虛實，沉浸於茶湯瞬息變幻，逗留杯器芬芳醇厚，不能忽視的是讓茶輝煌、暫居片晌的錫茶罐！

等待著珍錫茗緣的迴響，需要重新修好這錫器的知識斷層，需要為重新得到錫的生命亮光而奮起。

茶人微觀之道，是一回對茶引進文化情調的撥弄，是深情觀察錫器對茶影響的饒富興味。

真正珍錫生機在於接觸，唯有這樣的態度才能當下面對錫器的實境。由此，錫茶罐不再作為一種裝茶的工具，而是賞心悦目的流動風景！

品茗的場景，錫罐引動的妙境

午後之光粼粼耀動著梅樹，紅泥爐火燃著泥銚的沸騰，溫熱等待茶入壺的歡悦，目光聚焦在朱泥壺與若琛杯的注湯和接引，這樣茶主人或茶客人共譜和諧的奏鳴，那令茶表現最親和力的錫罐，掩飾了緊張的泡茶技法，撫平新茶的燥氣，帶來品茗溫柔的慈悲。

錫罐的功能表現有多神妙，端賴意識到錫與茶的

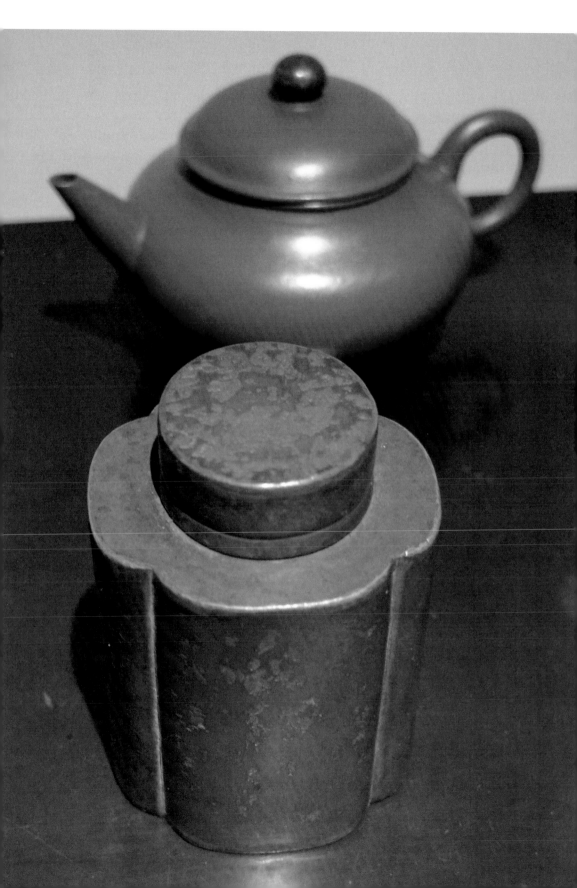

隱密變幻與表露。

茶在那器表內苦澀的轉換，使得擁器者知曉回味、轉味的善意，如是可以觸動品茗思維的深層，微妙反映了錫茶罐與茶無窮的變化。

錫器藏身眾茶器中，養出獨隱的生活賦意，帶有強烈的實踐主義，不僅是作為養茶的錫罐、乘載杯子的茶托，更多經由使用者對錫器雅俗的互滲，展演出俗世歡愉與茶對話的空間場域。

人文身體　交纏茗緣

錫器，曾是中國人生活用器，如今在淡出的光環後，錫茶器的再生實踐進而在今日得以藉由人文身體入內體察，跨越搓揉與交纏出一段珍錫茗緣。

「人文身體」是人的肉身被人文所設想的另一種身體，也就是「身外身」，本身就不會和肉身劃分，人文的感受用的是肉身。

這種得由「內視」、「內觀」才能啟動對身體內景的「凝視」，套用在錫器之身，如何看到其內景？不同茶器，感官的訊息存在不完全的資訊：一般以為紫砂壺是泡茶用的，錫罐是存茶用的；發現行之有年的材質的變異性，那錫材質做成壺時，也可以用來泡茶，紫砂壺的紫砂做成茶葉罐時，也可作為放茶之用。

材質相同，形制不同的分析，功能使用也不同，亦奠基了文化認知視域的不同，推崇紫砂雙球性結構的發茶性，以此認知意義挪移至藏茶也可以？以錫壺泡茶理所當然遜於紫砂壺？

暫居片餉的錫茶罐（右頁）
深情觀察錫器興味（左圖）

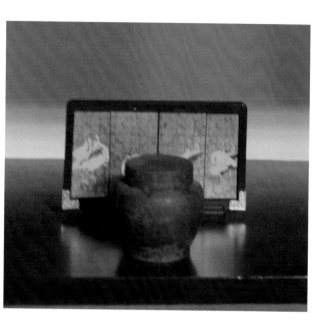

一般分析錫茶器的問題在於：過度解讀製作者的價值性，反而忽略了器形、材質，反倒是直接與賞玩者緊縮舒張和幻化生成，珍錫會與擁有者保持物質相應，以錫茶罐為例，放置不同品種、不同烘焙程度的茶，就會產生不同層次的變化，充分反映藏錫之樂。

材質雅稱　若銀類銀

因此，錫茶器的價值不應只是拍賣市場的價格反映；相反地，茶罐之揭露與茶微妙醇化的參數，是令人探究綿延的隱知識。

那麼想像一下，不發酵龍井茶入錫罐中又會有哪些驚艷？又以全發酵的紅茶放入錫罐後，茶的鮮爽度依舊、蜜香會更濃郁嗎？

保鮮，除此之外會有何質變？若是放入了半發酵烏龍茶，茶本身焙火的綿延迭起，在錫材中又會有哪些驚艷？又以全發酵的紅茶放入錫罐後，茶的鮮爽度依舊、蜜香會更濃郁嗎？

要是無法單從茶罐外在形制認識藏茶妙處，那麼深探錫器藏放經驗累積，才能逐一辨識何為珍錫。

珍錫茗緣的遐想，不單是錫器本身，即使擁錫的記憶涉及流動的影像，涉及香醇的行進，在綿延時間感中主體的錫器被忽略了，其實錫本身同步建立意義，並鋪陳了陳茶

人文身體體察珍
錫（右頁）
材質若銀類銀
（左圖）

錫製茶器如三鑲壺、錫壺或錫盤，表面上看起來或只是形制差異，或只是製錫名號不同；但其間不同器物所用錫材為何？一樣或不一樣？其間錫茶器形成「氧化」形象，又為何能被「美化」成賞析指標？

珍錫茗緣，從認識錫材開始。

大體而言，中國製錫材料分為「響錫」、「花錫」、「硬頭黃」三種，其間硬度自高而低也是依序排列，而硬度與品質有其相關，在區隔出「響錫」、「花錫」不同之時，早就被賦予的雅稱如「若銀」、「類銀」卻被人遺忘了。

芭蕉花與蒼蠅翅

用來形容錫器氧化的美名極具創意：「芭蕉花」連起人與植物的關係、引人入勝：在詩詞歌賦中，在繪畫或瓷器紋飾中賦予生活閒適、高情逸致的含意，今人亦可由器表紋路走進與錫共舞的感官之旅，體味錫與茶親密的實境。

品茶本是閒適生活體現的活動，意寓因茶而脫俗；宋卜敬宗（生卒不詳）《甘蕉贊》：「扶疏似樹，質則非木，高舒垂蔭，異秀延曜。」釋延壽（904-975）《宗鏡錄》：「譬如芭蕉，生實則枯，一切眾身亦如是。」符合錫器表帶來植入芭蕉紋樣、安靜凝神遠思的態樣，傳達了品茗用器帶來的芭蕉意象，也如畫作或瓷器芭蕉的紋

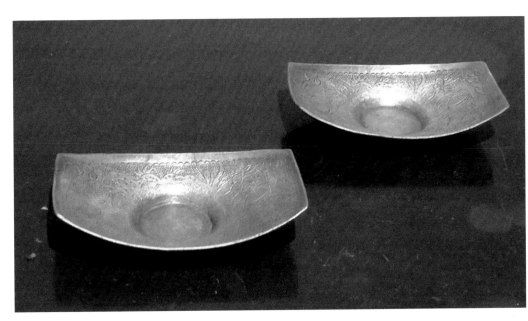

樣，是暫隔塵世、實況沖淡的生命態度，更藉此進入自然的神遊記憶！

錫罐的「芭蕉花」或是意象的超連結，若是見器表的芭蕉紋，頓悟了芭蕉樹的內外俱空，賞器的美學觀就支撐了錫色若虛無，卻藏瀟灑與高逸，也呼應了品茗精神的想望。

錫器作為生成幻化的場域，透過一些耳熟能詳辨識說法，除了「芭蕉花」外又有「蒼蠅翅」的傳遞，用語帶進的生成流變令人拍案叫絕：「蒼蠅翅」飛入錫器？其實，「蒼蠅翅」的用語也用在中國陶瓷釉藥鑑識：釉彩的開片大小產生折光，像在唐三彩長沙窯的器物上，由於胎土與釉藥膨脹係數造成開片，所產生釉折光現象用「蒼蠅翅」用語形容，這樣的反白亮光產生的不規則片狀閃光，並提供一個收藏線索。

如何邂逅「蒼蠅翅」？這是視覺感官之間共用相互綜合的跨越，這原本不討人喜的飛蟲，透過專業詞彙成了觀其器表顏色折光的感受性，反自成判別真偽的依憑？

斷代參數　模糊迷陣

經由錫器表的「蒼蠅翅」細密紋路，生成賞器獨特的力量，是一種具象器分辨的要訣……然而，光從「蒼蠅翅」或是「芭蕉花」的風化紋路認識和描繪只是片面，還要加上錫器的款識、形制……才能深入器的內裡，才能辨識器和氧化用語的互涉程度。

氧化是透過變化產生差異，錫器氧化現象的用詞，若將同一形容詞過度解讀有所不妥，藏器辨識常常一詞通吃、令人深陷迷陣，「蒼蠅翅」同時出現在錫器、釉陶器、玉器……身上，表彰的是器表的光折射特徵，或可用為參考指數之一；但忽略了錫器形制款識「參數」，就會陷入氧化後的紋樣變化多端、名稱百樣中「看圖說故事」的迷藏！

氧化形象如何
美化

積感，此用語亦見玉器、木器，那麼「皮殼」與歲月生成有關，又是如何化生成？少了邏輯推論，是水分或是灰塵還是時光？若只交付意識掌管認同，恐會更加「模糊」！

經驗視覺表述了錫器皮殼的「常識」與「斷代（斷定年代）」，是傳統鑑賞錫器真偽的判斷方法！然，換上不同視角，不僅探究斷代真實與否，更探究了錫器與當時政治、社會、經濟背景的連結，那麼一件錫器「再現」就不遠了。

錫器的影像出現的氧化顏色，呈現的色譜落在經驗者的主體意識，黃褐、紅褐？隱息散化錫色的紫灰、紫黑色階之差，又令藏者如何觀色辨器？

收藏器物之模糊地帶，產生於傳統用語本身的模糊，老錫器有「皮殼」，指的是歲月在器表上產生的堆

芭蕉花與錫共舞
（右圖）
擁錫流動的影像
（左頁）

再現映現　穿越時空

「再現」不單是器的生成年代，更涵育了器的製造工法、使用方法、傳遞對象的多元視野，珍錫茗緣緣生而起，一件錫茶器再現的不會只是古器隻身孤影，而其揭起錫帶來的貿易商機更值得深探。

錫茶器的功能性並非單就品茶而生，然而為何錫茶器傳承廣且深，不止在東瀛日本煎茶道被奉為珍品茶道具，又為何曾是中國外銷銀器（CES）外，替中國外銷創匯的主力之一？

今人跟著古錫器身影書寫器的工藝之美，更梳理出再現與榮歸的憶往。

一套錫茶具「再現」歷史經濟商業活動，單是「廣東潮汕」款四個字，正演出十九、二十世紀的錫器經貿外銷活絡場景。

「映現」是以錫器圖像忠實地捕捉歷史一刻，如一面鏡子反映了現實面貌，錫器圖像紋樣與

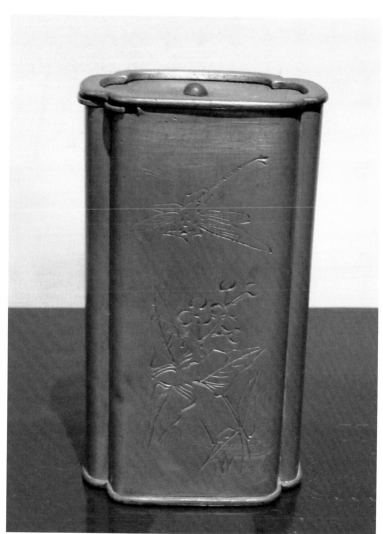

銀器相仿，鏨紋、陰紋、陽雕……是為一種工藝產品，由此來探討產品生產、銷售與消費過程，可解讀錫器文化符碼與象徵意義。

這是以雙重視角交互解讀錫器所展現的歷史，同時探索發掘了錫器在茶活動中的主副角色。

弔詭的是，錫器原產地製造方在歷史中淹沒了，卻在異域他鄉存留的物件中，重新勾勒對錫器的想像與詠嘆。

錫茶器在日本煎茶道中的淵源再現，成為珍錫海外奇緣的重逢，那是源自百年前中日茶文化的一次相遇，自此錫進入東瀛煎茶道的要角。

東瀛煎茶道珍錫

中國錫器生成幻化的色澤感官賞析，留在東瀛茶活動被凝視、被記錄化成經典，而今人賞珍錫求諸於經典實器和文獻是必然過程。

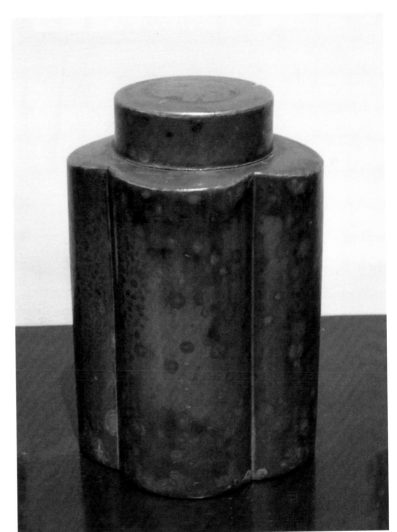

老錫器皮殼動人（右頁）
觀器表顏色的感受性（左圖）

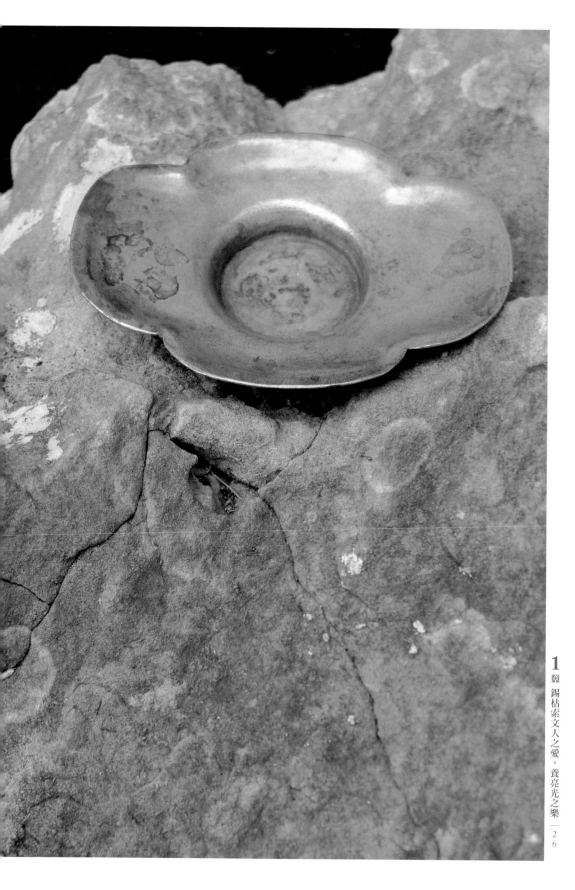

圖 1

錫枯索文人之愛，養亮光之樂｜26

明治時期的出版品《青灣茗宴圖》、《圓山勝會圖錄》、《青灣茶話》記錄煎茶活動，反映當時賞器品茗場景，其繪本視覺表述中，讓人看見當時錫茶器的角色，像是作為藏茶暫樓的茶葉罐（日本稱「茶入」或「茶壺」，本書稱「茶裝」），或作為裝盛廢水茶渣的錫器「建水」「渣方」，或是用為承接茶杯器的錫茶盤……

圖像捕捉歷史的一瞬間，錫茶器在茶席之間流動著，它暫樓茶的妙用，經由錫茶裝承載主人以茶會友的實踐過程，藉此與席間「品茗共好」相接和，並產生期待置茶入壺、等待芬芳揚起擺動的霎那……。

日本煎茶道以明、清時期流行的「煎茶」為載體，以中國明、清文人品茗精神為背景，在江戶時期京都貴族之間流行起來，而源起是來自中國福建禪師隱元隆琦（1592-1673，俗名林隆琦，字曾昺，號子房，福建福清市人），這位赴京都建立黃檗宗萬福寺的禪宗大師，由他的家鄉引進福建沏茶品茗風格，啟動日後煎茶道的風行！

隱元禪師建立的「黃檗文化」，直接影響日本宗教、藝術、民俗領域，其間萬福寺保有用福建方言講經、福建式飲食與品茗，在信仰與文化呼應的雙重效應中、帶動了日本社會群起仿效的品茗風格。

唐物錫器　名家寶礦

隱元禪師寫〈詠茶〉：「醒迷須雀舌，試茗貴龍泉。個個開心眼，趙州話始圓。」表明以飲茶參禪為修行法門，而隱元禪師愛茶懂茶，由福建引進烏龍茶苗種在寺院，寫下的〈種茶〉、〈雪中煮茶〉等詩句，抒發愛茗的心，也帶動日本社會進入煎茶的新世界。

「禪茶之味」在隱元帶動下引發另股風潮，其品茗風格比原來日本抹茶道的嚴格規

範、格式化的限制約束顯然落得輕鬆自在，加上抹茶活動社會階級的框架，相形之下，煎茶道的賞器品茗貼近時代新興階級的喜好，茶席間賞析以「唐物（由中國輸入文物之概稱）」為首的精品，隨著貿易暢旺起來。

煎茶道因為在黃檗文化加入社會新階級「文化商人」大量投入，導致煎茶器需求上升，並透過長崎貿易大舉登場，而流傳至今的珍錫中，茶器就由這段海上貿易揭開序曲。

木宮泰彥（1887-?，日本學者）《日華文化交流史》：「由中國不同港埠運到長崎的貨物中涉及茶和茶器，有由南京運來茶、茶瓶瓷器、鐵器、錫器……」這些茶文化用品中錫器看起來最不起眼，卻正是今日由日本回流錫器名家的寶礦。

中國茶書理論藉由貿易轉入東瀛，經由吸收與轉化，加上福建品茗方式互動，觀摩學習激盪出火花。寄泉（生卒不詳，號外史，清咸豐時期人）《蝶階外史》：「茶置大錫瓶，友人司之，瓶粘考據一篇，道茶之出處功效，啜之益人者何在。客能道所以，別烹嘉茗以進……」錫瓶之必要性在此表現，如是好用才知煎茶道為何推崇錫壺為尊。

訂器銘刻　品味保證

煎茶道重視個人品茗的發揮，同時將中國明代文人的「用之美」審美觀發揮得淋漓盡致，影響其茶道論述，成為核心價值。小川可進（1786-1855，日本小川流煎茶創始人）寫的《飲茶說》：「茶具無論新舊漢和，重要在於可以活用。」

錫器出現了「淨點包用」款識，本為「包用」的品質保證，原在中國是茶葉包裝一環，「落款」說明製作者是品茗高手，願以巨資客製化訂器銘刻詩文，這種標榜自己品

款識書寫榮耀的憶往

味的茶器，很快地在日本流行，當時活躍長崎的中

國貿易商，巧思訂製精巧錫茶器來服務客群，昔日

茶器受到保存留為珍藏，錫器內涵實體日久彌新。

「煎茶文化祖師」的賣茶翁（1675-1763，俗名柴山元

昭，法號月海，又號高遊外）《賣茶翁茶具圖錄》記錄了他

曾用過三個錫茶罐，其中一件花瓣形茶罐是林克瑞

（生卒不詳，清中製錫名家）作品。名人加持，錫器受寵。

日本煎茶道愛茗者，透過長崎引進中國茶具，

初期以「唐物」為上，後仿效改進，造就了中國式

樣、日本製造的茶道具，中國製錫名家受到追捧與

崇拜，真跡、仿品同時出現，如何分辨？經由昔日

文獻，找尋明辨真偽的軌跡。

茶會焦點　靜觀細品

一八六二年，田能村直入（1814-1907，日本明治時期

畫家）為紀念賣茶翁逝世一百周年，辦了一場「青灣

煎茶會」，共設十八席，數千人參與，茶席上擺設

明清物品，一席名為「肌清」茶席上陳列茶器，可

見以錫為材質的茶裝有二：一為密雕花紋落「肖天

泰」，另一落「嘉興宏昌」款；錫茶托是菊花式款

落「萬乾茂造」、「真洋點」；滓盂（即渣方）有

純錫雕詩畫作品，這些錫製茶器彰顯了茶會以錫為尊。

《青灣茶會圖錄》中形容這次茶會：「忽使市人宅，恍如入蓬萊」，正說明茶席中國情趣的主要訴求，這也是日本煎茶道在十九世紀大放異彩的文化情懷，此後以花月流派和小川流派，習宣流、松風清社流派，觀月流派，賣茶流派……至今逾四十個煎茶流派，演繹煎茶清、香、活、醇，表現風貌各有特色，其茶器仍以「唐物」為尊。

來自中國的「唐物」茶器被奉為煎茶道的「名品」！其間茶罐、渣方、茶托等以錫為媒材的茶器，已是茶席間焦點。錫器是為茶主人與客人相互對話的內容，舉凡就重量、質感、款識、銘文、年代、造型……不同角度，如是賞器可見微觀之美，更凸顯除了宜興壺、景德鎮的茶器，錫器在幽暗裡是光亮明燈。

鑑賞錫器細節，在視覺觀點多元多樣化中變化：如能靜觀細品，才能體悟觀物的愉悅性，如能解析器物，才知曉茶器的隱知識，東瀛茶文化的留存，是為今日探錫智庫。

價值認定　用即是美

椿椿山（1801-1854，本名弼，字篤甫，通稱忠太、亮太，江戶時期畫家）《煎茶小集》記錄了他在一八三八年參加飯山義方六十大壽煎茶會，其間收錄八幅畫，序文中寫道：「覆雨階之蔭，篁分三徑之翠，斯時此會坐延，九老同祝花甲之壽，玉甌金鐺共試一掬之春巳，而書畫奏巧絲肉並沸雖云一宵之清歡，亦是百年之嘉話。」

文中透露九位茶友為祝壽雅集，各擺一個茶席，有著不同呈現品味：有人備茶具、有人賞畫、有人賞茶、有人賞錫罐……在煎茶會活動有詩賦、作畫、彈唱，此茶與藝術的滲入，源自中國品茗活動的風行，已顯出日人模仿比原創還要像的聚焦景象。

錫器連結社經
背景

煎茶茶席的空間，將清香流動穿引入每件茶器，如何從黝黑錫器身上看出感動？轟動的茶席不會因人事變遷而消失，相對將強調自我個性的錫器從「用即是美」體現中，讓人找出灰色世界中多層美感所認定的價值，錫茶器不單只是人們心目中的「名器」而已，而是名符其實的「珍錫」。

以錫器傳世史料為主題，書寫錫器在中國製造，走進日本煎茶道具中，產生共享品茗文化意義的價值：錫器的意義語言在沉斂、安定，透過色調表達品茗氣氛的清靜，在視覺系統再現運作中，錫器傳遞的語言，經由錫灰色不灰帶著隱含之光，再現品茗和寂的幽靜。

柳宗悅（1889-1961，民藝運動之父）說，識器者，必定親手觸摸，雙手捧起器物，越親近越不捨得器物離身。那麼遇見錫茶罐時，是擁名？還是擁器？還是單純看見寂靜的美？

灰色枯索見生機

「唐物」在煎茶道書寫著中國器物「活生生（alive）」的過程，那些曾屬於茶器帶來與人互動的感知，也包含中日茶文化交流史，透過文獻和實體的探索，轉化出具有精神物質的多元意義，錫器的單純結合，帶給品茗的道場不凡風格，錫器建構了因緣主體的聲音：枯索見生機。

珍錫是賞器意象和文化的實踐，茗緣開拓以人為核心的探索，從錫器枯索節奏中賦予的和諧之音，藉由錫茶器在市場拍賣行情的介入，正播放出一闋大樂章的震撼。

圖案紋樣的文化
符碼

錫茶器收藏潛力大解析

市場潛力股：沈存周作品身價，直逼宜興名家壺

錫器具備特有的超越性、出世性，不染人間塵煙之氣，到了拍賣市場行情指數變動裡，已經完全墜落凡間，掉進價格起落的現實宰制。

然而，要不是一場又一場的拍賣洗禮，歲月造成錫器的無常變異與生滅，終由樂園變廢墟？

價格是世俗的煩惱，卻是生滅的法則，原在煎茶道裡的唐物不也源自中土？流離百年歲月聚散與滅，即使再細心呵護收藏，一旦失去了賞器主人的撫慰，便失去了鮮活存在的生命力。

活躍清初的沈存周錫茶器就在面臨崩解的情境中，在多場次的拍賣曝光後提醒今人：這位錫器大家還沒有隱退呢！

竹居主人　益發光彩

沈存周為何經歷三百年歲月益發光彩，今人視為「珍錫」，沈存周受之無愧。

沈存周（1629-1709，浙江嘉興人，字鷺雍，號「竹居主人」）的作品有多好？錢載（1708-1793，字坤一，號籜石，又號魋尊，晚號萬松居士，秀水、今浙江嘉興人）寫〈錫鬥歌〉讚美，令人玩味。

宋咸熙（1766-?，清藏書家。字德恢，號小茗，仁和、今浙江杭州人）《耐冷譚》中有一段評沈存周作品的紀錄：「嘗讀籜石齋詩，有〈戴儀部文燈齋飲沈存周錫鬥歌〉中云：『只如此鬥方口酌酒多，環鐫杜甫〈飲中八仙歌〉』。又云：『款記康熙歲戊戌，是時僕齡才十一』。籜石翁去製器時，僅六、七十年，已實重如此，今愈少矣。近見桐鄉時靈蘭上舍鑛藏一鬥，蓋存周自製詩，鐫於鬥旁，以祝竹垞太史壽者。中鐫隸書『酌以大門，以祈黃耉』八字；詩云：涼州莫漫誇葡萄，中山柱詫松為醪。仙人自釀真一酒，洞庭春色嗟徒勞。瓊漿滴盡生荔支，玉露瀉入黃金卮。一杯入口壽千歲，安用火棗並交梨。不願青州覓從事，不願步兵為校尉。但令喚鶴與呼鸞，日日從君花下醉。』元明以來，如朱碧山之銀槎，張鳴岐之銅爐，黃元吉之錫壺，皆勒工名以垂後世，不聞其能詩也。若存周者，不可及矣。存周，字鷺雛。居嘉興之春波橋。」

沈存周作品身上有濃烈文化印記，今人玩味再三：一把「沈存周詩刻詩句錫茶壺」高12.9公分，口徑6.9公分，底徑6.9公分，核桃形壺，拱蓋鑲白玉鈕，紫檀壺把，曲流，矮圈足，壺身款落「世間絕品人難識，閑對茶經憶古人。」、「陸希聲句，沈存周書」款，另面刻「愛甚真成癖，嘗多合得仙。徐鉉句，存周再筆」。

「世間絕品人難識，閑對茶經憶古人」非出自唐朝人陸希聲，而是宋代林逋詩作〈茶〉：「石碾輕飛瑟瑟塵。乳香烹出建溪春。世間絕品人難識，閑對茶經憶古人。」

林逋（967-1028，漢族，北宋詩人。字君復，後人稱為和靖先生，錢塘人）另寫了〈茗坡〉：「二月山家

錫器不染人間塵煙

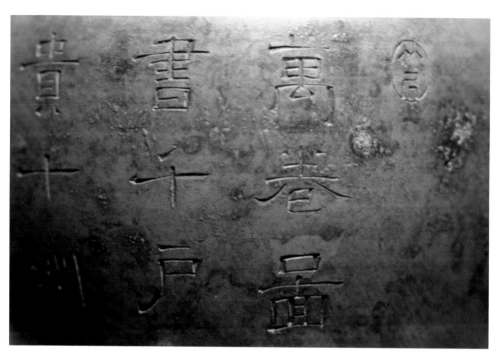

穀雨天，半坡芳茗露華鮮。春醒酒病兼消渴，惜取新芽旋摘煎。」

沈存周作品錯用詩詞不影響其作品定位，壺身另面引用的是五代文學家徐鉉（916-991，字鼎臣，廣陵，今江蘇揚州人）的創作。這些名句是製錫者的心聲？或是作品上的裝飾點綴？

人文聲悠　撩動藏心

沈存周錫壺詩句說「世間絕品人難識」，意思是他的作品與外界認識阻絕與障蔽，只好閉閉面對茶經憶古人，或是孤芳自賞下的獨白？真實狀態說明了他與古人知覺相識，才能「當多合得仙」逼近渾然一體的認知意義。

現實地看，他的作品曾獲東瀛煎茶道人士的推崇；如今他的定位在拍賣場中重新登場，恰似他作品上銘刻、早有自我期許：「長歌一曲采蓮船，四壁花屏韻過幽。雨蓋底擎獨高珍，露花才吐

竹居主人益發光彩
珍錫絕品人難識
（左頁）

半含羞。盤珠參差驚魚戲，香氣交融滯客游。自恨欲無佳
具贈，空餘花片旭日流。」

這段描述周遭花草場景的各種感受：「韻逼幽」「獨
高珍」「半含羞」，循著沈存周文化脈絡概念的人文空間
論述，落實到一種文人時空內景，其感受既是孤直的自賞
「香氣交融滯客游」，更是品茗者主體意識的暝動，散發
了不知知音身在何方的嘆息，指引出「空餘花片旭日流」
……。這番作為小結的詠嘆調，並未結語卻有深嘆！

沈存周錫器人文聲悠波動，好似撩動藏心？

沈存周製錫出名博「沈錫」別號，傳世品在拍場活
躍，不當只是人文推動的喝采，更顯現好器不寂寞的實
情。由梳理出的拍賣成績單，探視出「沈錫」作品潛藏的
符號，更能探究「沈錫」的究境。（●見38頁表）

賣成交一覽表）

沈錫茶器　拍場新寵

實體作品在現今中國國家博物館可見；但玩味有趣是
自拍賣市場由二〇〇九年隆重登場到二〇一四年短短七年
間，沈存周作品呼風喚雨、成為茶道具新寵，由沈存周製
錫拍賣紀錄為何「暴衝」？

以拍賣時間排序，自二〇〇九至二〇一四年的一覽資

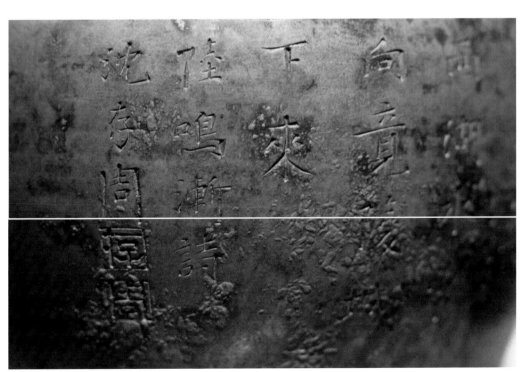

沈存周款茶器拍

料，顯示「沈錫」作品行情啟動的趨勢。

二〇〇七年，北京誠軒拍賣公司一件清早期沈存周製錫詩文秦權式茶葉小罐，在瓷器工藝品專拍竄出，成交價是人民幣八萬八千元；二〇〇八年秋拍，上海工美拍賣有限公司辦了「大石齋藏品專場」，一件沈存周製圓形錫盒，以人民幣四萬四千八百元成交，低空飛過的沈錫，卻在事隔五年後的二〇一三年北京保利「燕閑清賞──剪淞閣文房古器」拍賣中，以將近十倍價的人民幣四十萬兩千五百元高價落槌。

事實上，自二〇〇八至二〇一〇年，「沈錫」在拍場中逐漸展露頭角，在中國嘉德舉辦的「剪淞閣──文房清供」專拍中，一件清沈存周製東陵瓜錫水注拍出人民幣二十四萬六千四百元，這也是沈錫躍上高身價的序曲。值得注意的是，沈存周製茶道具拍品中以茶葉罐為主，而在二〇一三至二〇一四年拍賣中，錫製茶葉罐漸攀高峰，成了搶手焦點。

銘刻撩動藏心
（上圖）

表一 沈存周款茶器拍賣成交一覽表

時間	公司	場次	專題	品項	成交價（人民幣）
1/5/2014	北京長風拍賣有限公司	2013秋季拍賣會	風雅存－停雲香館藏文人茶器專場	491 沈存周雕刻海棠形錫茶倉	46000
1/5/2014	北京長風拍賣有限公司	2013秋季拍賣會	風雅存－停雲香館藏文人茶器專場	493 「芝蘭之味」款沈存周刻錫茶倉	51750
1/5/2013	西冷印社拍賣有限公司	2013秋季藝術品拍賣會	燕南山房－文房古玩專場	3504 清·沈存周款錫製茶葉罐	34500
12/4/2013	北京匡時國際拍賣有限公司	2013春季藝術品拍賣會	可以清心－茶道具、香道具專場	3190 沈存周造詩文錫罐	28750
12/2/2013	北京遠方國際拍賣有限公司	2013秋季藝術品拍賣會	古韻盈香－古代紫砂及茶道具專場	777 沈存周款盞托（五只）	13800
11/16/2013	中國嘉德國際拍賣有限公司	2013年秋季拍賣會	紫泥悅目－宜陶精品存珍	6013 清晚期 沈存周款刻花卉詩文茶葉罐一對	9200
11/16/2013	中國嘉德國際拍賣有限公司	2013年秋季拍賣會	紫泥悅目－宜陶精品存珍	6015 清康熙二十年 沈存周製錫刻書法橢圓茶葉罐	322000
10/28/2013	北京保利國際拍賣有限公司	第24期精品拍賣會	玉器、工藝品	2514 清 沈存周款刻竹紋錫茶葉罐	11500
10/6/2013	中國嘉德（香港）	2013年秋季拍賣會	觀古－瓷器珍玩	574 清早期 沈存周款刻詩文茶葉罐	45190
6/5/2013	北京保利國際拍賣有限公司	8周年春季拍賣會	茶熟香溫－紫砂茗具與金銀湯沸	8170 清 沈存周款錫製詩文圖茶盤	34500
6/5/2013	北京保利國際拍賣有限公司	8周年春季拍賣會	茶熟香溫－紫砂茗具與金銀湯沸	8171 清 沈存周款「龍團」錫茶葉罐	28750
6/5/2013	北京保利國際拍賣有限公司	8周年春季拍賣會	茶熟香溫－紫砂茗具與金銀湯沸	8172 清早期 沈存周製錫刻詩文茶葉罐（一對）	115000
6/4/2013	北京保利國際拍賣有限公司	8周年春季拍賣會	燕閑清賞－剪淞閣文房古器錄	7532 清 康熙四十六年 沈存周製 松岳銘錫香盒	402500

成交日期	拍賣公司	拍賣會	專場	拍品	成交價(RMB)
6/2/2013	北京翰海拍賣有限公司	2013春季拍賣會	妙香品茗—名優茶，茶香道具專場	清初「沈存周款」竹、梅茶葉罐（一對）	138000
5/14/2013	中國嘉德國際拍賣有限公司	2013年春季拍賣會	紫泥賞心·宜陶古器遺珍	3959 清 沈存周製鵝形水盂	402500
4/28/2013	北京保利國際拍賣有限公司	第22期精品拍賣會	瓷器 玉器 工藝品	2154 清康熙 沈存周製山水詩文錫茶葉罐	299000
12/6/2012	北京保利國際拍賣有限公司	2012秋季拍賣會	茶熟香溫·紫砂茗具與金銀湯沸	6546 清康熙 沈存周製刻字錫香盒	86250
12/6/2012	北京保利國際拍賣有限公司	2012秋季拍賣會	茶熟香溫·紫砂茗具與金銀湯沸	6547 清早期 沈存周刻字填漆小蓋盒、藏六仿	69000
12/6/2012	北京保利國際拍賣有限公司	2012秋季拍賣會	茶熟香溫·紫砂茗具與金銀湯沸	6548 清早期 沈存周製刻字錫瓜形水丞	322000
6/4/2012	北京匡時國際拍賣有限公司	2012春季藝術品拍賣會	造化天成—文房清玩	2922 清早期 沈存周製詩文茶葉罐兩件	437000
6/4/2012	北京匡時國際拍賣有限公司	2012春季藝術品拍賣會	紫砂清心·宜陶古器遺珍	2924 清早期 沈存周製詩文四方茶葉罐一對	517500
6/4/2012	北京匡時國際拍賣有限公司	2012春季藝術品拍賣會	紫砂清心·宜陶古器遺珍	1908 清 沈存周款製茶葉罐（一對）	28750
6/16/2012	中國嘉德國際拍賣有限公司	2012春季拍賣會	紫泥琢玉—宜陶古器遺珍	4569 清 沈存周款茶葉罐	17250
6/16/2012	中國嘉德國際拍賣有限公司	2012春季拍賣會	可以清心·茶道具專場	1758 清早期 沈存周造松下高士錫罐	115000
12/6/2012	北京保利國際拍賣有限公司	2012春季拍賣會	可以清心·茶道具專場	1759 清早期 沈存周造錫罐一對＋茶托一組五件	287500
12/6/2012	北京保利國際拍賣有限公司	嘉德四季第30期拍賣會	可以清心·茶道具專場	1760 清早期 沈存周錫香盒	62000
5/13/2012	中國嘉德國際拍賣有限公司	2012秋季拍賣會	玉器 工藝品 家具構件	1761 清早期 沈存周造詩文錫罐	25300
5/13/2012	中國嘉德國際拍賣有限公司	2012秋季藝術品拍賣會	文房清玩·紫砂雜件專場	2846 清早期 沈存周製盉形錫壺	230000
6/4/2012	北京匡時國際拍賣有限公司	2012春季藝術品拍賣會	紫泥琢玉—宜陶古器遺珍	2845 清早期 沈存周製詩文錫壺	402500
7/19/2011	西泠印社拍賣有限公司	2011年秋季拍賣會	可以清心·茶道具專場	2718 石窗山房沈存周款錫罐	28750
7/19/2011	西泠印社拍賣有限公司	2011年秋季拍賣會	茶熟香溫·近代茶道具清賞	4353 清早期 沈存周款錫製茶葉罐	71300
11/12/2011	中國嘉德國際拍賣有限公司	2011秋季拍賣會	紫泥清心·宜陶古器遺珍	1908 清 沈存周款製茶葉罐（一對）	34500
11/12/2011	中國嘉德國際拍賣有限公司	2011秋季拍賣會	紫泥清心·宜陶古器遺珍	2840 清末 沈存周錫製茶葉罐	33600
12/25/2011	北京匡時國際拍賣有限公司	2011年秋季藝術品拍賣會	山遷草堂藏文房古玩專場	2843 清 沈存周款錫製茶葉罐	22400
12/6/2011	北京匡時國際拍賣有限公司	2011年秋季拍賣會	山遷草堂藏文房古玩專場	3296 清早期 沈存周製錫制詩文茶壺及茶葉罐	1380000
12/31/2011	西泠印社拍賣有限公司	2011年春季拍賣會	文房清玩·古玩雜件專場	5224 清 沈存周款製錫茶葉罐	33600
5/21/2011	中國嘉德國際拍賣有限公司	2011年春季拍賣會	可以清心·茶道具專場	2837 清 沈存周製錫茶葉罐	29120
7/19/2011	西泠印社拍賣有限公司	2011年春季拍賣會	文房清玩·古玩雜件專場	3042 清 沈存周製錫茶葉罐	34500
7/19/2011	西泠印社拍賣有限公司	2011年春季拍賣會	文房清玩·古玩雜件專場	3309 清 沈存周製葉形盞托五件	34500
7/19/2011	西泠印社拍賣有限公司	2011年春季拍賣會	文房清玩·古玩雜件專場	3311 清 沈存周製錫茶葉罐	172500
12/6/2010	北京保利國際拍賣有限公司	2010年秋季拍賣會	中國古董珍玩（一）	2846 清 沈存周製錫茶葉罐	230000
8/1/2011	北京匡時國際拍賣有限公司	第11期精品拍賣會	京華余暉與江南逸趣·私家珍藏文玩清賞	1642 清 沈存周款梅花竹節錫罐（一對）	47040
12/6/2010	北京保利國際拍賣有限公司	五周年秋季拍賣會	紫泥菁英—紫砂壺珍	2681 清 沈存周款錫製茶葉罐	22400
7/6/2010	西泠印社拍賣有限公司	2010年春季拍賣會	首屆香具·茶具專場	2674 民國 沈存周款錫胎茶葉罐	8960
7/6/2010	西泠印社拍賣有限公司	2010年春季拍賣會	首屆香具·茶具專場	0441 清 沈存周款錫胎茶葉罐	117600
6/21/2010	廈門唐頌拍賣行	2010春季拍賣會	佛緣香韻專場	0441 清初 沈存周刻詩錫茶葉乾坤鴛鴦壺	151200
5/16/2010	中國嘉德國際拍賣有限公司	2010春季拍賣會	剪淞閣·文房清供	2445 清 沈存周製 東陵瓜錫水注	246400
12/20/2009	西泠印社拍賣有限公司	2009秋季拍賣會	「山遷草堂」文房古玩專場	2076 清 沈存周製 東陵瓜錫水注	72800
9/10/2009	北京保利國際拍賣有限公司	2009仲夏（第八期）精品拍賣	延趣萃珍—私家藏瓷器雜項及清玩	0195 清康熙 沈存周製刻山水詩文錫茶葉罐	39200
11/23/2008	上海工美拍賣有限公司	2008秋季藝術品拍賣會	大石齋藏品專場	0159 清 沈存周製 圓形錫盒	44800
11/5/2005	北京誠軒拍賣有限公司	2005秋季拍賣會	瓷器工藝品專場	0165 清早期 沈存周製錫詩文秦權式茶葉小罐	88000

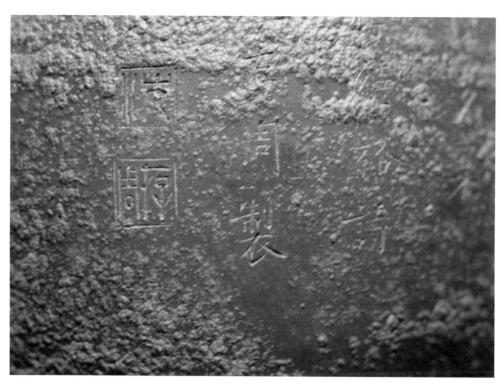

煎茶名品 東瀛回流

二〇一〇年西冷印社舉辦的「文房清玩・古玩雜件專場」秋拍，沈存周製錫茶葉罐分別拍出人民幣三萬三千六百、兩萬九千一百二十、六萬一千六百元的價格，這和同期間北京保利沈存周製錫茶葉罐拍出人民幣三萬三千六百，以及一對沈存周款梅花竹節錫罐的人民幣四萬七千零七十元，顯然價差不大，卻預告「沈錫」高價時代的到來。

二〇一一年，沈存周作品在中國嘉德舉辦的春季拍賣會「紫泥菁英─紫砂古器彙珍」中脫穎而出，錫壺與錫罐原是拍品中的點綴，卻出乎異料地創價吸睛：一件「清早期沈存周製錫製詩文茶壺及茶葉罐」拍出人民幣一百三十八萬元高價，奠下往後三年的「沈存周熱」。該作品原藏日本，一本日本大正時期金工大師藏六與文人富岡鐵齋詩畫題跋的出版品《幽室情

玩味有趣 拍賣新寵（上圖）

沈錫的濃烈文化印記（左頁）

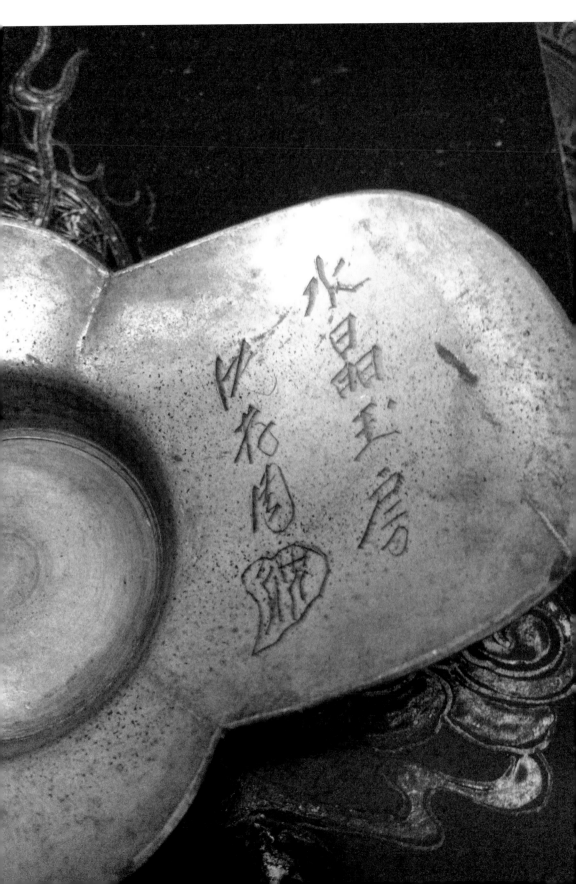

娛》，佐證曾為名人收藏，壺落：「古人以文章垂世，惟余小技仿古，殊費構思，用製一壺以請賞鑑，若云傳流後世，則吾豈敢，竹居主人自識。」流露沈錫自謙又自負的格局。

事實上，沈存周詩文茶葉罐拍場中風頭最健的是二〇一二年五月，中國嘉德公司舉辦的「紫泥琢玉─宜陶古器遺珍」中的「清早期沈存周錫製詩文茶葉罐兩件」拍出人民幣四十三萬七千元；「清早期沈存周錫製詩文四方茶葉罐一對」拍出人民幣五十一萬

沈存周熱創高價

二〇一二年六月北京匡時舉辦的「可以清心—茶道具專場」挑起沈存周熱，四件標示沈存周作品分創高價：沈存周造錫罐一對與茶托一組五件拍出人民幣二十八萬七千五百元、沈存周造松下高士錫罐拍得人民幣十一萬五千元、沈存周造詩文錫罐拍出人民幣六萬兩千元、沈存周造錫罐拍出人民幣兩萬五千三百元。

二〇一三年十一月中國嘉德拍賣公司舉辦的「紫泥悅目—宜陶精品存珍」專拍中，標示「清晚期」作品有違沈存周生存年代，拍賣直指是「沈存周款」，說明為「托款」之作，當然拍賣價就無法拉高，但吊詭的是同場被看好的拍品「清早期」沈存周錫詩文茶葉罐，估價人民幣三十八萬到五十萬元最後卻流標。

創價總引人側目，二〇一三年北京保利舉辦的「燕閑清賞—剪淞閣文房古器錄」中的一件「清康熙四十六年沈存周製松嵒銘錫香盒」創下人民幣四十兩千五百元高價，此拍品此前曾在二〇〇八年上海小拍中出現，當時拍價為人民幣四萬四千八百元；同年五月中國嘉德「紫泥賞心—宜陶古器遺珍」中的「沈

存周錫製鵝形水盂」亦拍出人民幣四十萬兩千五百元，雖非茶器卻拜沈存周之名而小兵立大功，推助「沈錫」身價，兩件沈存周製茶葉罐亦不甘示弱。

真實藝術 客觀辨識

二〇一三年四月北京保利公司舉辦「瓷器／玉器／工藝品」專拍中的「沈存周製山水詩文錫茶葉罐」成交價達人民幣二十九萬九千元，而隨後在北京翰海「妙香品茗—名優茶、茶香道具專場」中一對清初沈存周款竹梅茶葉罐，拍出人民幣十三萬八千元成交價。事實上，二〇一二年五月中國嘉德「紫泥琢玉—宜陶古器遺珍」中類似拍品「清早期沈存周錫製詩文茶葉罐兩件」就以人民幣四十三萬七千元成交。

「沈錫」茶道具曾是日本煎茶道之寶，並由日本回流中國，或詩文或四君子紋樣，刻工精細具金石風，引動日本金工界跟風，日製沈存周式樣茶葉罐亦領風騷，二〇一二年十二月北京保利「茶熟香溫—紫砂茗具與金銀湯沸」專拍中的清早期沈存周刻字填漆小蓋盒、藏六仿造沈存周錫製點金鴛鴦形蓋盒拍出人民幣六萬九千元。

拍品連動「沈存周」，品項多元有壺、罐、盤等，卻都拍出高價，珍錫的詠嘆建構在真實性與藝術性？在價格行情考量下，審慎分辨「沈錫」的客觀比較思維不容忽視！

收藏者在拍賣目錄中吸收的資訊是否有可能落入「資訊不對稱」的情境？又如何加以交叉比對，分析出拍品本

身的稀有性？以及其價格的合理性？

守門員過濾資訊

拍賣只是一個平台，藉由公開的資訊披露、媒合買賣雙方，而拍賣目錄上的拍品說明、斷代或款識是否全然符合事實？在各家公司的交易規定中，都有明列「不擔保條款」，舉凡中外皆然。那麼買家如何在眾多訊息中找到「守門員（gate keeper）」來防衛自我權益、判斷不失真？又如何由現有拍品目錄線索中歸納出相對客觀？

多場次拍賣交鋒，帶來「沈錫」狂熱，那麼價高就是真？價低就可能有疑問？再從表列中抽檢出前五大高價珍品，由其形制、款識兩大跨度來觀察，跳出文物鑑賞「聽故事」的陷阱，更可經由其間脈絡經緯，梳理出「沈存周」、「存周」、「竹居主人」等不同書款，或正體或楷、篆的奧妙所在。

根據表二（●見表二 沈存周款茶器拍賣成交價前五高作品），二〇一一年嘉德公司「紫泥菁英——紫砂古器彙珍」專拍中，編號3296的「清早期沈存周製錫刻詩文茶壺及茶葉罐」創下成交價人民幣一百三十八萬元的紀錄，約合新台幣六百萬，這在文物拍賣市場不算高價，但肯定了這貌不驚人的錫器飛上枝頭成鳳凰！而同為「清早期沈存周製」另四件拍品也寫下紀錄。

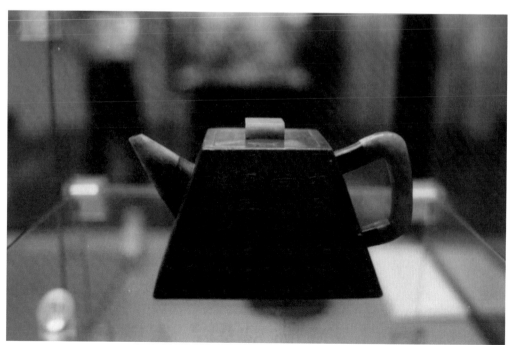

表二　沈存周款
茶器拍賣成交價
前五高作品

時間	公司	場次	專題	品項	成交價（人民幣）
6/4/2013	北京保利國際拍賣有限公司	八周年春季拍賣會	燕閑清賞—剪淞閣文房古器錄	7532 清 康熙四十六年 沈存周製 松品銘錫香盒	402500
5/14/2013	中國嘉德國際拍賣有限公司	2013年春季拍賣會	紫泥賞心—宜陶古器遺珍	3959 沈存周錫製鵝形水盂	402500
5/13/2012	中國嘉德國際拍賣有限公司	2012春季拍賣會	紫泥琢玉—宜陶古器遺珍	2924 清早期 沈存周錫製詩文四方茶葉罐一對	517500
5/13/2012	中國嘉德國際拍賣有限公司	2012春季拍賣會	紫泥琢玉—宜陶古器遺珍	2922 清早期 沈存周錫製詩文茶葉罐兩件	437000
5/21/2011	中國嘉德國際拍賣有限公司	2011春季拍賣會	紫泥菁英—紫砂古器彙珍	3296 清早期 沈存周製錫制詩文茶壺及茶葉罐	1380000

二〇一二年嘉德公司「沈存周製」「紫泥琢玉—宜陶古器遺珍」專拍中，編號2924「清早期沈存周錫製詩文四方茶葉罐一對」，成交價人民幣五十七萬七千五百元，約合新台幣兩百五十萬；同場編號2924「清早期沈存周錫製詩文茶葉罐兩件」拍出人民幣四十三萬七千元；這股風潮與「沈存周製」茶器市場接受度高、品茗族群與起收藏茶器風潮有關；然，沈存周魅力才是助攻。

斷代的模糊地帶

那麼另兩件同為「沈存周製」的錫作品亦趁勝追擊：二〇一三年北京保利的「燕閑清賞—剪淞閣文房古器錄」專拍中編號7532的「清康熙四十六年沈存周製松品銘錫香盒」，與同年嘉德的「紫泥琢玉—宜陶古器遺珍」中編號3959「沈存周錫製鵝形水盂」分拍得同為人民幣四十萬兩千五百元，約合新台幣兩百萬元的巧合，這些高價拍品中在斷代上有三件標明「清早期」，一件寫「清康熙四十六年」，另一件未列製成年代，只寫了「沈存周製錫」。

「斷代」大不同，早就是拍賣市場最大的「模糊地帶」！

「清早期」橫跨康熙、雍正、乾隆三代，那麼活躍在一六二九至一七〇九年的沈存

博物館藏品建構
真實性與藝術性
（右頁）

周就有了其年表，那麼用「清早期」斷代的「模糊」，是否也是操作「年代」的一種「清楚」？至於直接落款「康熙四十六年沈存周製」，算起來是一七〇七年、沈存周七十八歲高齡作品！

除了斷代，款識的分辨就亦為重要指標。創高價的「清早期沈存周錫製刻詩文茶壺及茶葉罐」，壺以鈕和把、嘴分以瑪瑙玉石鑲嵌，壺身有銘文，一面用蘇東坡（1037-1101，字子瞻，一字和仲，號東坡居士）〈試院煎茶〉詩，落有「存」、「周」、「竹居主人」，另一面引用「黃山谷詩句」印「存周」。

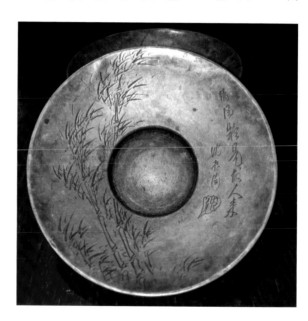

款識行氣　信度憑證

同件拍品的茶葉罐，其罐底、罐蓋、罐內分別以隸書與楷書銘有「竹居」、「沈」、「存周」，面對同器不同字體的不同款識，正提供鑑識的比對機制，也是拍品信度的憑證。

二〇一二年嘉德舉辦「紫泥琢玉—宜陶古器遺珍」中編號2924「清早期沈存周錫製詩文四方茶葉罐一對」底款「存周」，將之與不同拍場的沈存周作品款識比對，字形雷

同但字體不同，刻劃筆工橫豎落刀亦有不同，然這些差距就全交由買家自行判斷了。

同場編號2922「清早期沈存周錫製詩文茶葉罐兩件」出現的款識有「存」、「周」、「天際散人」、「竹」、「居」，不同的款識、不同的字型與不同的筆觸，卻圍在沈存周等所能拆解以邊款落款的形式出現，添加了拍品的話題，值得注意的是，同

一製錫大家運筆落刀的「行氣」有其風格，應仔細比對是否有落差。

以「周」字的直劃為例，有的由上往下，落刀在上、收筆在下。兩者筆觸工法不同，會是同一人手筆？如此微觀的比對款識亦是收藏中的隱知識，「沈錫」的此起彼落，反映了錫器魅力的崛起，同時也是藏器修練的焦點。

期的「周」款，仔細比對落筆法，卻是由下刻、收筆在上。

核心氣韻必修課

事實上，出現在書法作品款識的「洗款」技法，就是因用紙特殊，可將原作落款不裁不挖地「洗去」；但在錫身上不用如此，可用原作款識依樣畫葫蘆，內容有詩文、創作緣由、贈送對象……「款」則是書寫年月、姓名、別號、齋名，鈐蓋印章，其書體有楷書、行書、篆書、隸書、草書等，這些書法的題款亦運用在珍錫身上，尤以沈存周作品，就由拍賣市場所見就可明白：沈存周作品題款的多樣性與多變性，那麼所憑為何？依據在哪？何者是真？

珍錫款識自成一家風格，好比書畫連結一氣，鑑定方法主要是在筆法、結構、章法角度的角度，好的款識字形流暢、揮灑自如、節奏明快，足以表現個人獨特氣勢，雖在不同時期或有不同，但始終保有作者應有的核心氣韻。

氣韻生動看來簡單，但最易辨識端在「行氣」，這正是其作品的核心。沈存周的「行氣」筆法如何？用筆輕重緩急、轉折頓托分陳不同作品，這也是在入手拍賣必修課。

「沈錫」作品上的每一筆畫，充滿玄妙奧祕，考驗著觀者的功力！

東瀛煎茶道愛
珍錫

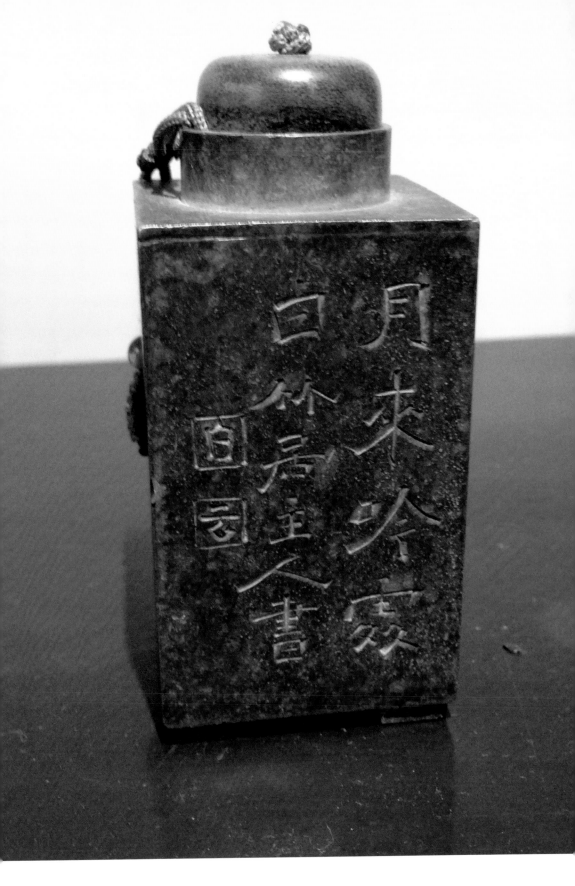

月夜冷落
日竹居主人書
自園

大師不寂寞　珍錫變身拍賣新寵

朱石梅古韻新意，三鑲壺傳奇一世

沈存周製錫出名搏「沈錫」之名，拍賣市場炒紅了他作品，錫茶器不再只是茶席配角，而是作為茶器收藏新躍起的珍品。

就賞器的單純與藏器的複雜進行殊死鬥，貴，不見得是好。還有誰可與沈存周並駕齊驅？又有誰聚足魅力，成為博物館爭相收藏與研究的對象？

3 章

砂胎錫壺新紀元

名家製錫為何不凡？名氣在歲月淘洗淬鍊中揚起，不單純是追捧出來，也不會只是拍賣造價的聲名，作品本身的語言訴說著創造軸心價值，吐露著有別同類作品用心之處。

沒有見過「好」東西，永遠不知道什麼是真的「好」！博物館藏品的「真」隨著「沈錫」出名，牽引出更具才華的朱石梅，讓珍錫添光放電！

朱堅，字石梅，一作石楳，又作石眉、石某，用錫、玉及紫砂創作三鑲壺，為紫砂壺另闢天地；這也是錫材入茶器的關鍵時刻：由純錫壺進而加入宜興紫砂的複合媒材，寫下了錫紫砂的新紀元。

蔣茝生（清人，字仲蘺，善山水，筆法雅致）於一八五二年寫《墨林今話續編》記錄朱石梅：

「山陰人，工鑒賞，多巧思。沙（砂）胎錫壺是其創制。著有《壺史》一冊，嘉道以來，名士題吟殆遍。」朱石梅因此為人熟知。

陳文述（1771-1843，初名文杰，字譜香，又字雋甫、云伯、英白，後改名文述，錢塘人）在《畫林新詠》中說：「山陰朱石梅仿古，以精錫制茗壺，刻字畫其上，花卉、人物皆可奏刀，人以之比曼生砂壺。」另有詩作讚美作品：「仿佛宣和博古圖，昆刀珍重切雲腴。盛名甘讓朱叔公，茶譜何勞比曼壺。」將朱石梅砂胎錫包壺與陳曼生製壺相提並論，足見所受重視。

揚名絕非偶然

蔣茝生亦鮮活描繪朱石梅的藝術性格：「偶寫墨梅，亦具蒼古之致，尤精鐵筆，竹石銅錫，靡不工。今年將七旬，僑居袁浦，縱飲劇談如少年。每有宴會，非得此翁不樂也。」字字珠璣，說著朱石梅作品「蒼古」精用與「鐵筆」的刻劃風格，正供後人參照比

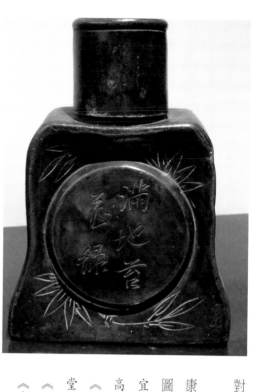

對真偽的重要依憑。

有關朱石梅寫的《壺史》，李景康、張虹一九三四年成書的《陽羨砂壺圖考》中〈凡例〉篇章記載：「砂壺為宜興特產，見重於明清兩代。明季周伯高尚嘗著《陽羨茗壺系》、周嘉冑嘗著《陽羨茗壺圖譜》、清代則乾隆間張芑堂曾編《陽羨名陶說》、吳搓客曾輯《陽羨名陶錄》、嘉道間朱石梅著有《壺史》……」

雖然文獻出現《壺史》紀錄，卻未見該書傳世？然，朱石梅的砂胎錫壺作品永世飄香！朱石梅揚名絕非偶然！那麼面對朱石梅錫製茶器的第一堂課為何？可由款識入門。

朱石梅作品款識多見「石某摹古」、「山陰朱堅寄居松陵紅藜渡」、「老某」、「石楳」、「朱堅」，全是真跡？或是朱氏風格的「托款」？

這位製錫高手其實本身是一位文人畫家。龔自珍（1792-1841，字璱人，號定盦，浙江仁和，今杭州人）在《定盦詞·清平樂詞》序中稱朱石梅「能畫，善墨梅，具蒼古之致，兼長人物花卉，篆、隸、行、楷，均勁逸有風致。」如是觀之，一位同時擅長篆、隸、行、楷的書畫大師，作品中的字跡卻沒有行氣韻道，是否疑點重重？

為現代拍賣場常勝軍。少了文獻，多了作品，朱石梅揚名絕非偶然！那麼面對朱石梅錫製茶器的第一堂課為何？可由款識入門。

花卉人物皆可奏刀（右上圖）

名氣在歲月淘洗中揚起（左頁）

博物館藏品日久生華

朱石梅製壺雖藏於博物館，際遇相伴而生，作品有時隱沒。面對博物館藏品和拍賣場上的朱石梅作品，今人不禁讚歎名家之器應有的氣韻日久生華不寂寞！

朱石梅之後，製作砂胎錫壺的作者還有「小桐」、「步朗」、「雲巖」、「芷庵」等，而以製胎聞名則有「俞國良」等人。

民國以後，砂胎錫壺製作產業走入衰退，以致逐漸消失歷史舞台。因此，今人能見質優的砂胎錫壺，更具收藏價值。

現藏中國國家博物館的「博雅齋造刻飲茶詩句錫茶壺」列朱堅作品，館方記錄：

「此壺高8.8公分、口徑7.7公分，呈扁圓柱體，扁矮圈足，圓蓋嵌入壺口內，蓋頂鑲青玉圓鈕。蓋面上有隨形刻『一壺天水泡蘭芽』，板橋道人句也」。執柄為紫檀鑲嵌，髹褐色漆，漆面嵌銀絲獸面紋、如意紋及『博雅齋造』篆書

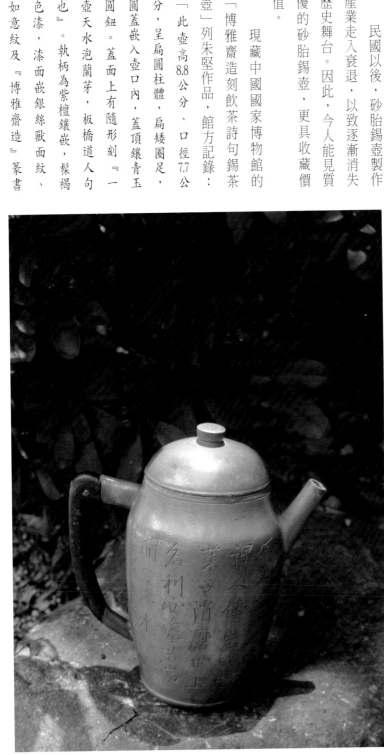

銘。」

壺的一面刻蘭花圖，另一面刻「社前雨前，活火新泉。花南研北，松風颯然。石梅作」其下刻「壺公」篆書戳記。此壺為博雅齋造；但所刻詩句為朱石梅作。據晚清民國人李放（生卒不詳，名充國，字無放，號壺幢道人，義州、今遼寧義縣人）《中國藝術家徵略》載：「……石梅錫壺，吾家昔年曾藏一事，大盡容水半升，周身刻陰文，細花精絕，款某二字在腹底。柄之手握處鑲紫檀一段，上以銀絲嵌成『博雅齋製』四字，當石梅所製也。」此壺極合乎記載，且所刻詩句明確為「石梅作」。

形美好用 長紅之道

散見不同博物館的朱石梅作品，提供後人比對參照的依據，其間有純錫壺也有砂胎錫壺，足見朱氏工法的多元善巧。

製壺是一門工藝之美，從內心喜愛到外在技巧行為的實踐，作為今人與茶密切支援的依附所在，常是發茶香醇之源起，其中的材質與形制具有發茶關鍵功能，此機制同時也反映朱石梅作品在拍賣市場翻漲價格。（●見表）朱石梅款茶器拍賣成交一覽表

傳世朱石梅製壺形制多樣化，可歸納出：一、借古器製壺。以漢磚、秦瓦、青銅器為造形，貼近清代流行考古風，如「秦權壺」或「漢瓦壺」；二、生活用器轉化的形制，如「井欄壺」、「笠式壺」等。水井、斗笠日用家居品的親近題材，立下日後紫砂壺形制典範；三、以動植物為師，也是紫砂「花貨」源起，如「瓜形壺」、「桃形壺」，更演化出多樣形制與名稱！壺器的外貌與機能百年傳承受寵愛，形美好用正是長紅壺。

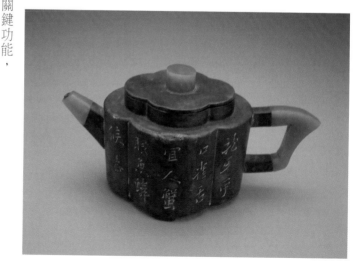

啟動三鑲壺時代（右圖）

表一 朱石梅款茶器拍賣成交一覽表

時間	公司	場次	專場	品項	預估價（人民幣）	成交價（人民幣）
12/4/2013	北京保利國際拍賣有限公司	2013秋季藝術品拍賣會	茶熟香溫—紫砂茗具與金銀湯沸	5878 清中期 朱石梅製珊林銘六逸尊兄「石鼓」錫包紫砂胎壺	120,000-150,000	287500
12/4/2013	北京保利國際拍賣有限公司	2013秋季藝術品拍賣會	茶熟香溫—紫砂茗具與金銀湯沸	5880 清中期 朱石梅刻字梅花圖雙聯錫包紫砂壺	25,000-35,000	28750
6/6/2013	北京遠方國際拍賣有限公司	2013春季藝術品拍賣會	長物養正—古董珍玩專場	0586 清中期 朱石梅刻錫字梅花圖雙聯錫包紫砂壺	350,000-550,000	782000
6/5/2013	北京保利國際拍賣有限公司	八周年春季拍賣會	茶熟香溫—紫砂茗具與金銀湯沸	8179 朱石梅製紅藜生、埜鶴道人刻字「飛鴻延年」秦權形錫包壺	150,000-180,000	253000
6/5/2013	北京保利國際拍賣有限公司	八周年春季拍賣會	茶熟香溫—紫砂茗具與東瀛湯沸	8178 朱石梅製埜崔生篆秦權「飛鴻延年」錫壺	55,000-85,000	63250
10/19/2012	上海崇源藝術品拍賣有限公司	2012年秋季暨十周年慶大型藝術品拍賣會	中國古董	0498 朱石梅製紫砂胎鑲玉壺	30,000-40,000	46000
8/11/2012	北京保利國際拍賣有限公司	第19期精品拍賣會	工藝品	1849 朱石梅製刻詩文玉柄錫杯	無底價	13800
8/4/2012	上海大眾拍賣有限公司	新海上雅集2012大型藝術品拍賣會	禪茶一味—首屆湘妃竹及茶道具專場	0609 朱石梅製錫茶葉罐	30,000-30,000	34500
6/6/2012	北京保利國際拍賣有限公司	2012春季拍賣會	茶熟香溫—紫砂茗具與東瀛湯沸	7415 朱石梅製古幣形錫包紫砂三鑲壺	100,000-150,000	161000
6/6/2012	北京保利國際拍賣有限公司	2012春季拍賣會	茶熟香溫—紫砂茗具與東瀛湯沸	7413 朱石梅三鑲玉錫茶壺	20,000-30,000	23000
6/3/2012	上海中福拍賣有限公司	2012年雅石 紫砂 茶道具專場拍賣會	紫玉金砂	0346 朱石梅款茶葉錫罐	25,000-25,000	28000
7/19/2011	西泠印社拍賣有限公司	2011年春季拍賣會	山邊草堂藏文房古玩專場	3295 清 朱石梅三鑲壺	35,000-60,000	86250
7/19/2011	西泠印社拍賣有限公司	2011年春季拍賣會	山邊草堂藏文房古玩專場	3312 清中期·朱石梅製茶葉錫罐一對	35,000-60,000	43700
6/7/2011	北京保利國際拍賣有限公司	2011年春季拍賣會	瓷器雜項專場	8979 （紫砂）申錫製朱石梅刻柱形方壺	50,000-80,000	345000
6/22/2010	北京長風拍賣有限公司	2010年春季拍賣會	木石犀像之屬—私家藏文房雅玩	1006 朱石梅紫砂胎三鑲玉錫壺	30,000-40,000	31360
6/5/2010	北京保利國際拍賣有限公司	五周年春季拍賣會	古董珍玩日場	4539 朱石梅刻楊彭年製錫壺	100,000-150,000	156800
11/24/2009	北京保利國際拍賣有限公司	2009秋季拍賣會	工藝品	3565 朱石梅茶葉罐、錫製茶托、彭年製錫壺（三件）	30,000-50,000	33600
9/11/2009	北京保利國際拍賣有限公司	2009仲夏（第8期）精品拍賣	工藝品	2318 「朱石梅」製錫杯	2,000-3,000	19040
11/21/2008	上海工美拍賣有限公司	2008秋季藝術品拍賣會	大石齋藏品專場	0138 清 朱石梅製梅花紋茶葉小錫罐	20,000-30,000	94080

幣，這是楊彭年的魅力？還是朱石梅的功力？

紅之道！

二〇一〇年北京保利拍賣公司拍場一把「朱石梅刻楊彭年製錫壺」，壺身各面均有雕琢，有的題刻詩文「六子泉飲者壽　壬辰仲秋」，並署「石楳」款，另一側劃刻蒼勁修竹，令人聯想宋代蘇東坡「無竹令人俗」的雅緻，應用錫表竟是清新脫俗；此壺拍出人民幣十五萬六千八百元，約合近七十萬台

落槌兩樣情

二〇一三年北京保利秋拍，一件朱石梅製珊林銘「石鼓」、「古韻閣摹古」款，附帶了「朱石梅製」款錫蓮花吉祥茶托四件。茶壺主體以紫泥製胎，外包錫皮，錫質外壁光亮純淨，偶現斑駁紋理，壺嘴白玉、瑪瑙為鈕，紅木製柄，壺底落款「飛鴻延年」，紫砂胎底內鈐「石某摹古」陽文篆書，木柄上嵌銀絲刻「古韻閣摹古」及獸面紋；壺身刻有「有鼓有鼓十存九，問師得一小疑否，此石居然人君手，是邪非邪問秦友。六逸尊兄清品珊林」，另一側刻陸羽溪邊品茗圖，拍出人民幣二十八萬七千五百元高價！

二〇一三年，北京保利春拍編號8179，一把朱石梅製「飛鴻延年」秦權形錫包壺，

款識是辨識參考
（右圖）
名家尤精鐵筆
（左頁）

鑑識力大考驗

二○一○年河南日信拍賣公司的「慶世博」文物藝術品上海專場拍賣會中，朱石梅三鑲玉包錫紫砂壺查無成交紀錄。

二○一一年上海工美拍賣的春拍中，「大石齋雅玩」拍品中有紫砂朱石梅製方鐘壺查無成交紀錄。

二○一三年福建省拍賣行秋拍「唐頌雅集」中，朱石梅刻錫包壺也查無成交紀錄：同年春拍

壺身落有「可久長」、「朱石楳造」、「石楳製」、「秦權」名自秦始皇統一度量衡，啟用以秦為準的秤權，成了壺的造形名稱。壺身高聳順勢收斂，木製環耳形飛把，柱形白玉鈕，壺形整體簡練，壺身有「上如權，下如瓦，秦漢之間，虛張其亞　紅藜生，埜鶴道人」陰刻篆書詩文，壺底仿漢瓦「飛鴻延年」圖案，落「石楳製」款，把上嵌銀絲「朱石某造」款。這把壺拍出人民幣二十五萬三千元高價，宣告朱石梅在市場躍入高行情之列。

同是朱石梅，不同行情指數；同場拍賣，同樣是朱石梅落槌價也有兩樣情！

蘇州吳門拍賣公司「瓷玉銅雜專場」中預估價人民幣十八萬元的一把清朱石梅錫壺查無成交紀錄。

二〇一四年，上海博海拍賣有限公司「中國古董及重要工藝品專場」中的一把清道光、朱石梅製邵二泉刻、水仙填詩錫包壺亦查無成交紀錄。

既為名家作品，為什麼查無成交紀錄？這正驗證與放大了藏器者的鑑識眼力，面對拍賣市場建立了嚴謹的態度，同時對物件真偽的辯證，有了更周密的思慮，出現這種現象是「正面解讀」。買家不因「拍賣」而誤以為「全真」！

朱石梅製錫款識多樣，增加了辨偽難度。石梅、石某……都算是朱石梅作品？加上他的各種名號，如野鶴道人、埜生、鶴道人、鐵壺仙史……多樣名號同登拍場，如何辨真偽？又如何撥雲見日解謎？

拍場實戰中，能歸納出經驗法則？二〇一三年六月五日，北京保利國際拍賣有限公司舉辦八週年春季拍賣會「茶熟香溫──紫砂茗具與金銀湯沸」，編號8179的朱石梅製飛鴻延年秦權形錫包壺，以及蘇州吳門的二〇一三年春季拍賣會「瓷玉銅雜專場」上的清朱石梅錫壺，前者拍出人民幣二十五萬三千元，約新台幣一百二十萬元，後者卻查無成交紀錄。

真金不怕火煉

那麼為何標出朱石梅的拍品結果兩樣情？是有人抬轎買行情？還是藏家慧眼識英雄？名號會有爭議，落朱石梅同款壺的拍品紛出現市場，令人目不轉睛。何者為真？朱石梅作品在市場流動，提供開眼學辨識的好時機！

二○一三年六月五日北京保利拍賣場編號8178朱石梅製埜生篆秦權「飛鴻延年」錫壺；二○一一年上海春秋堂藝術品拍賣有限公司的「紫泥古韻─宜興紫砂專場」編號0030朱石梅製飛鴻延年錫包壺，落款「用巢林居士法，野鶴生」，書銘「何以品泉，稱之秦權，亦有漢瓦，取義延年。壬午三月，石梅朱堅。」壺底仿製漢瓦「飛鴻延年」；拍賣結果前者是人民幣六萬三千兩百五十元，後者則查無成交紀錄。

落槌結果兩樣情，然而真金不怕火煉。朱石梅的經典作品「三鑲壺」在拍場春風得意，自二○一○年就受市場青睞。

二○一一年西泠印社「山遷草堂藏文房古玩專場」拍賣中，編號3295「清朱石梅三鑲壺」以人民幣八萬六千二百五十元成交。壺為六方形，短直流，龍形耳，平底，壺蓋、壺把及流均鑲青玉，壺身一側鐫刻過枝梅花圖，另三側鐫刻篆書款識：「金井滋穴飛泉，仰出取而不損，盈爾不溢。石梅」，行書款「崔（鶴）道人制於壹盧」，壺內底刻楷書「汲古」銘。

三鑲壺形制和刻款之美大放異彩。以紫砂為胎錫包壺鐫刻，並以玉石鑲嵌在嘴、鈕、把的工法一致，其間的價位高下也涉及形制的市場認同度；今人考量其工法與機能時，真能細品壺身所言：「仰出取而不損，盈爾不溢」？

朱石梅三鑲壺有了光環，更潛藏品茗功能妙用；但如何才能辨真偽？

時光逆流不意外

解開朱石梅分身、字、號、別名等不同稱謂，單單只是用拍賣目錄所書寫的物件描述，難道就可以拿來取信？所憑為何？

進入朱石梅生活情境與活動場域。文獻記載朱石梅雅逸性格，尤其在字畫功力之

錫器隱含複雜與奢華

人壺器精妙價值。

觀察詩詞銘刻散見壺器之間，其文字運筆、行氣所彰顯的金石風格，更須洞悉當年活動場景時間跨度；作者生平是重要依憑，要是生存時間與作品時間若現衝突，就要提高警覺。朱石梅生於一七九〇年，在一場專拍中，出現一件朱石梅製壺時間為一八〇二年，如此推算製壺時他年僅十二歲，怎可能製出「三鑲壺」？

按照拍賣圖錄中的文字紀錄推論，發現少年朱石梅之大器？一只朱石梅製錫刻梅花紋詩句茶葉罐，直筒器身一側刻有一枝寒梅，另側刻詩文「傲骨梅無仰面花」，蓋內面

鑽研，同步金石考古盛行的社會風潮中，運刀有金石氣韻反映在作品上，常以隸書與行書為體。

此認知值得收藏者玩味，更重要是名氣之外的價值取向，「字以壺傳」、「壺隨字貴」正是文

柳暗花明的園林
（右圖）
謙卑光澤，平淡
安慰（左頁）

明察珍錫背景助藏功

今人藏壺，不單只看作者生辰，或比對其時代背景及社交網路有所了解，才能有效鑑識佐證斷代，製壺名家外的商號是當時產製互生關係。

錫壺製品由舖家、店號出品，如北京「公合號」、「合義號」南錫舖，還有「萬昌號」等，上海「樂源昌」銅錫店名氣大，天津「復盛合」號錫壺，都是清末錫壺名店，當年就大受歡迎，作品至今流傳到藏家手中，探尋其身世背景即可斷代，並有助藏功不誤判。

藏家盼收珍錫，以朱石梅為中心作品散見大小拍賣公司，圖錄精美、說明詳盡，詞藻華麗，引經據典，然其中暗藏玄機，不得不細看、不得不慎查！

拍賣僅為交易平台，拍賣公司的不擔保條款中外皆然，列舉實例：

某大型拍賣公司在型錄中寫：「……對任何拍賣品之作者、來歷、日期、年代、尺寸、價值、歸屬、真實性僅屬意見而已。」僅

刻「丙寅」，罐底刻「石楳」，拍賣圖錄斷代為嘉慶十一年，這時朱石梅才十六歲；但作品刻款風格卻老辣，當為朱石梅晚年作品，「丙寅」應是同治五年，朱石梅時年七十六歲。以個案看拍賣目錄的時光逆流，拍者應仔細盤算！

為附屬於拍賣品的「意見」罷了，斷代有問題，那是買家的事。

尤有甚者，同條款還說「在目錄內之任何插圖僅向有意之買方提供指引……毋需透露任何賣品之缺陷。」此條款無疑宣示，買者擦亮眼，任何缺陷自己看清楚，一概與公司無涉。還有的拍賣目錄寫著：「型錄中之敘述……僅係意見之表達，有意者，對該等意見應運用並依賴其自己之判斷。」買文物自己判斷，那拍賣公司角色為何？拍賣公司是媒婆，只負責介紹雙方，男婚女嫁之後，與她何干？

過濾圖錄不擔保本質

此外，也有公司的不擔保真實條款是：「本拍賣會……所做的介紹與評價，均為參考性意見，不構成對拍賣品的任何擔保，買方應親自審看拍賣品原件，並對其競投行為自行承擔責任。」

另在拍賣目錄中寫的「敬請注意」，注意什麼？其條文中以中英對照寫著：「本公司特別聲明不能保證拍賣標的的真偽或品質，對拍賣標的不承擔瑕疵擔保責任，競買人應親自審看拍賣標的原物。如欲進一步了解拍賣標的資料，請向業務人員咨詢。」

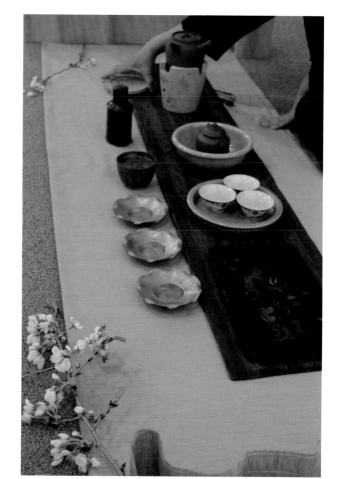

藏珍錫應更具審錫真功力，具體的型錄說明了不只是「看圖說故事」，也不要只參照圖錄所列舉的「著錄」：條列某博物館藏品類似圖錄，參照拍賣目錄，以取信藏家，其中最核心是「著錄參照」的雷同性。

拍賣是市場機制，成交行情是參考值，「不擔保」是本質！藏家如何由拍賣資訊中比對參照，作為判斷依據？來頭不小的朱石梅或沈存周，出了名價昂理應如是；但落「朱石梅」物件是本尊？或是托款？還是後仿？

沈存周、朱石梅名氣大，自古就有仿造。不僅中國如此，就連日本煎茶道的愛錫者也出現「複刻版」！許多由日本「回流」的錫器，引發何者是原本由中國出口，或是在日本複製的話題。

鑑識的不二法門是：參考「款識」或「題銘」之外，錫茶器的種類細品慢賞，才能磨出眼力、增強藏功！

珍錫上拍場，交易透明，然目錄上所登比照博物館鑑藏品的圖錄，或是文字說明都是參考值之一，佐證「十之八九」還不夠，只少「一二」仍不踏實！藏家明性心知，才能避開「以假充真」的迷陣。

體驗錫茶器的真
（右頁）
相異之間尋求共
感（上圖）

第

4
章

「錫茶裝藏茶應用　生命清涼劑」

運用錫材質轉化焙火茶火氣，轉急躁為綿長沉斂

名家製錫縱橫拍賣場，擁名錫自重外，懂得用錫茶器，其間尤以錫茶罐應用最為普及，客製化、常民化的不同品項，都是材質所帶來對茶的效益，叫茶如何不想它？

錫茶罐、錫茶盒，名稱不同，卻都是用來裝存茶葉，本章統稱「茶裝」。

茶裝就是茶的時空膠囊，是用來運送、行銷、保存茶葉的容器，素材多樣，尤以錫為佳，名稱叫法不同，「茶罐」「茶盒」（在日本稱「茶壺」，以錫材質為探究主題，吟唱錫與茶共譜的戀曲。

茶的生命清涼劑

錫茶裝用來藏茶，是一種將茶作為轉換的工具。錫茶裝可以說是茶的生命清涼劑，可以轉換焙火茶的火氣，將急躁的火味，轉為綿長細膩的韻味。

錫茶裝，可以讓茶葉避開氣候的潮濕，應用它強大的密封性，來保存茶葉的新鮮，使茶不變味、不變色，保持鮮美芳香。

一七四五年，瑞典東印度公司哥德堡號沈沒，船上的茶葉沉入海底；一九八四年，船被打撈出水，原本船上承載的錫茶裝裡的茶葉，竟然沒受到水浸變質。

歷史偶然，令人驚奇茶在錫藏放的時光歲月，更不容忽視茶裝縮寫著中國茶外貿璀璨的一頁，今人更由此穿越時空，賞析一件件錫器的精巧、大器、實用、堂皇……。

錫茶裝，曾經作為中國外銷茶重要的載體，受到西方市場的寵愛，今日在博物館藏品中，仍能瞥見她精緻的身影，由於錫茶罐、錫茶箱，構造、稱謂有些許差異，皆作為藏茶之器，這裡統稱茶裝。；但為了忠實呈現藏件原名，故文內不作更名！

錫茶裝面貌多樣，各表風格，有純錫成器，也有結合漆器、竹器、瓷器等複合媒材。

中國歷代就懂得用錫，而茶既然是被當成養生飲品，為了要好好保存，錫被推崇成為藏茶的利器。

洩火毒　求好味

明許次紓（1549-1604，字然明，號南華，錢塘人）《茶疏》中說，藏茶要能隨時取用，錫茶盒好用：「茶盒，以貯日用零茶，用錫為之，從大罍中分出，若用盡時再取。」古人平日常取茶用量放入錫茶盒以防受潮變質，這也提供今人泡茶靈感，在打開包裝後將茶分入錫罐，

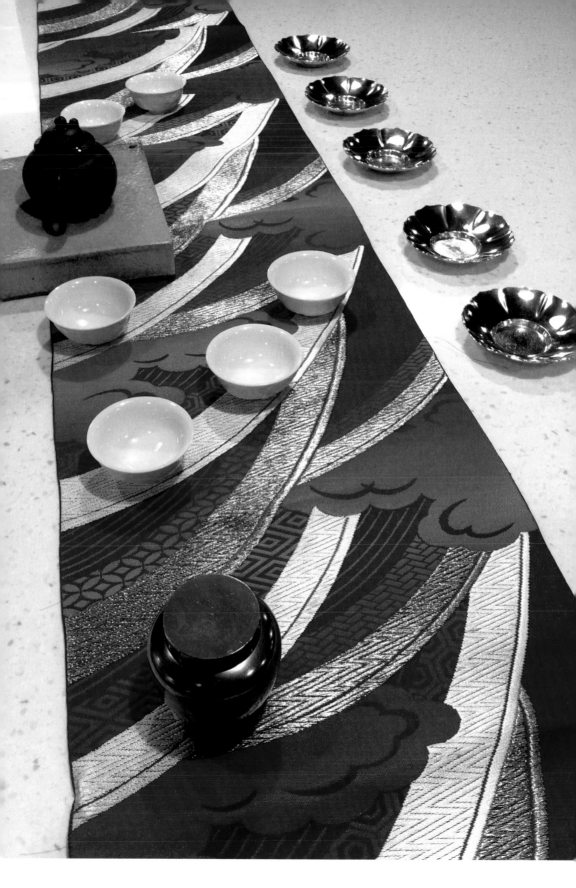

保鮮更能藏放得醇，去燥求好味就靠錫茶裝。

清葉雋（生卒不詳）《煎茶訣》強調：「……是茶有色香味之美，而茶之生氣全矣。然所以保其氣而勿失者，豈茶所能自主哉。蓋采之，采之而後有以藏之，如獲稻然。有秋收者，必有冬藏。藏之先，須其乾脆也，利用焙藏之，須有以蓄貯也。利用器藏而不善，濕氣鬱而色枯，冷氣侵而香敗……」這是古人發現茶沒放好，茶「色枯」，用現代角度來看，茶沒放好變質了。

藏茶小有疏漏，致損氣味，當慎保護，如是觀又如何尋覓貯茶之器？

羅廩（1573-1620，字高君，浙江寧波人）《茶解》中指出：「……晴燥天，以小瓶分貯用，又貯茶之器，必始終煮茶，不得移為他用……」從大罈中分出，用盡再取，則不致時間易於洩氣，藏茶精道錫器派上用場。

何況，茶在火製初熟、燥熱之氣未散時，若不是蓄藏一段時間，火毒何由得洩？清陳元輔（生卒不詳，字昌其，福建人，萬曆十九年辛卯榜）《枕山樓茶略》言：「必須貯之二三年或三四年越久越佳，不然助火燥血，反灼真陰。故古人曰：新茶烈於新酒，信然！」這時錫的涼性正有助去火毒，才知「知茶趣淺酌細嚼，覺清風透入五中，自下而上『能使兩頰微紅，冬月溫氣不散，周身和暖，如飲醇醪，亦令人醉。』然語與其大略，至於簡中微妙，是在得趣者自知之。」

五金中獨錫易製

錫材質好用，加以中國有錫礦，古籍文獻多見應用錫的記載！

《新修本草》：「錫，出銀處皆有之。」

《夷堅志》：「女人多病瘻。地饒風沙，沙入井中，飲其水則生瘻。故金房人家，

錫轉換焙火茶火氣

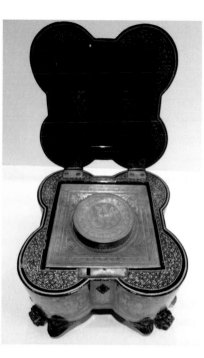

以錫為井闌，皆夾錫錢鎮之，或沉錫井中，乃免此患。」

錫放入井中，可防患水的不潔，此外錫也可作為防毒之用。

《綱目》：「許慎《說文》云：錫者，銀、鉛之間也。《土宿本草》云：今人置酒於新錫器內，浸漬日久或殺人者，以砒能化錫，歲月尚近，便被采取，其中蘊毒故也。又曰：砒乃錫根。銀色而鉛質，五金之中獨錫易製，失其藥則為五金之賊，得其藥則為五金之媒」。

古人對錫想像空間很大，卻也見錫鉛不分、顛倒其名之誤用的史實。

《星槎勝覽》言：「滿剌加國，於山溪中淘沙取錫，不假煎煉成塊，名曰鬥錫也。」

「蘇恭不識鉛錫，以錫為鉛，以鉛為錫。其謂黃丹、胡粉為炒錫，皆由其不識故也。今正之。」

《本經》：「錫銅鏡鼻」（是為藥方名稱）。

《別錄》：「（錫）生桂陽（今湖南郴州市一帶）山谷」。

陶弘景（456-536，字通明，自號華陽隱居，丹陽秣陵，今南京市人）云：「今則乃出臨賀，猶是分桂陽所置。鉛與錫相似，而入用大異。」

李時珍（1518-1593，字東壁，自號瀕湖山人，蘄州，今湖北省黃岡市蘄春縣蘄州鎮人）曰：「錫出雲南、衡州（今湖南省衡山、常寧、來陽間的湘水流域）」「銀色而鉛質，五金之中獨錫易製。」

黑漆描金錫茶箱
（右圖）
茶的生命清涼劑
（左頁）

漆器錫茶裝揚名海外

史料記載錫的產地，直述了中國產錫，也表露了錫材應用的普及，尤其應用在日常生活用品，其間錫作為茶的載體：茶裝，更寫下文化經濟的脈絡。

錫茶裝將茶的品味傳遞給西方，亦催化東西貿易的繁興，它以多重媒材建構輸送茶的形態，純錫茶裝、漆器依序在不同年代傳出茶的醇厚芬芳。

漆器錫茶裝曾是中國茶葉外銷的要角，茶葉貿易文獻卻少見紀錄。由今日藏品中，歸納出漆器茶裝的昔日光芒，惟在華人世界裡，忘卻曾有的光輝，卻有來自西方藏品的披露，讓人找回這段失去的茶裝輝煌。

中國外銷的錫茶裝，讓錫工藝、形制，勾勒出茶貿易出口年代的樣貌，在它不同的命名之間找尋昔日的風采！

明末以後，中國廣東的漆器外銷，文獻外銷貿易記錄，一七〇〇年一艘來自法國的安菲托裡特號運送中國漆器，一七八四年美國貨船「中國皇后號」從廣州攜回大量漆器，珍錫從西方初體驗演變

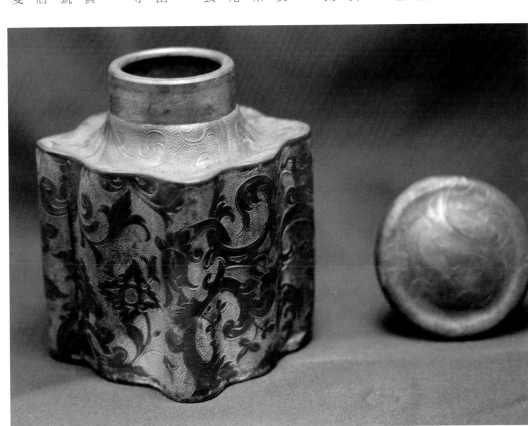

為品茗時的必備器物，當時被認為是用來裝茶乾的容器，被稱為Tea Canister或Tea Chest。

名稱多樣，形制多變，茶裝身上說著茶貿易的故事。

美觀實用 內外兼具

十八世紀以後的中國茶裝，多了一分實用功能，出現了可懸掛茶匙的側手把。材質元素也變得更多元豐富，有金屬、木頭、象牙、珠母貝、玳瑁殼等，其間又以錫與漆器製成的茶裝最為搶手，特別的是此時的茶裝還加上了可上鎖的設計，充分顯露出茶葉的珍貴程度，正若寶物不能輕易取用。

十九世紀中國外銷漆茶盒，形狀源自以球形為原點，受到成形技巧與材質的支配，進而以有機的變換形制出現各種面貌，基本上是矩形的版本，打開漆盒外裝可見到加上瓜形、葫蘆形與蝴蝶形等饒趣風騷多元形制。

外表引人注目，功能為上的漆盒內裝有可取出的錫盒。常見的款式是有成雙一對的中型盒，亦有單件錫盒，鈕以象牙或錫製成，藏茶防潮實用，外觀兼具美感。

茶裝混合了東西文化特質，當然是行銷茶葉的媒介載體，亦反映見證時代流行風味，今日可見當時客製化的作品：現藏中國廣東省博物館的一件「清黑漆描金人物故事八角帶蓋扁形茶葉罐」，通高38.6、寬23.5、厚11.8公釐。博物館記錄著：

「木胎，直口帶蓋，方形頸，扁平八方體，覆門形足，通體髹黑漆描金裝飾。蓋面飾二龍戲珠、卷草紋；頸部橢圓形開光內繪花蝶、人物；罐身正面微鼓，八棱方形開光內繪庭院人物場景，四周八梯形開光內以人物、葫蘆、魚鼓、玉板、笛子相間為飾；背部平直，圓形開光內繪庭院人物；覆門形足四面繪花卉、人物；蓋罐內鑲嵌隨形錫罐，

貯茶利器

4

圖 錫茶裝藏茶應用 生命清涼劑 ｜7 4

清代熱賣茶上身

中國廣東省博物館藏了一件茶裝，名稱為「十九世紀黑漆描金廣州市王廣興款雙聯錫罐（錫漆茶箱）」。館方說明如下：

「此件錫罐為木胎，長方腰形帶蓋盒和鎖。蓋面草葉紋邊框，主體畫面呈亞字形開光凸起，蓋面及蓋身四周均描金漆繪售茶圖。畫面中堆庭院內和店鋪中堆放著一箱箱標著『正山』、『六安』、『月字龍井』茶號、茶品的貨品，茶商在向客商介紹茶葉洽談交易，茶農們肩挑擔子進出庭院忙於運貨，一派繁忙的售茶場景；盒內置一錫制長方形茶葉盒，蓋面刻連珠紋邊框，內鏨刻一腳踏祥雲，一手捧花籃，一手持拂塵的仙人，錫盒身光素。底平髹黑漆。從畫面上豐富的茶葉品種及茶號反映了當時的茶葉銷售繁榮景像。」

錫是這件文物的主要材質，並且搭配了漆器繪畫，詳實記錄了當時中國正山小種、六安瓜片、龍井綠茶等的熱賣茶種⋯⋯。

此黑漆描金茶葉罐造型獨特，工藝精巧，是外銷漆器中特別訂製之物。」

茶裝裡的錫罐具有雙層蓋，外蓋鏨刻人物，充分表現了錫器的工藝，反映出中國外銷銀器（CES）的工藝風格。今人賞析珍錫就在博物館中！

雙層蓋，外蓋蓋面鏨刻手執扇子、響板二人物，內蓋與外蓋均嵌圓珠骨鈕。

體驗品茗的必備器物（右圖）

錫茶裝是外銷要角（左頁）

4 錫茶裝藏茶應用　生命清涼劑

76

一件錫茶裝，演繹了茶的貿易史，本身的藝術況味，書寫著中國漆器明亮的一頁，茶裝用黑漆為底，採用了單鉤描金繪法，其書寫的裝飾技法，帶著濃濃的黑、金、紅三種獨具民族個性的色彩，如此強化了茶葉的地域色彩，這不就正是今日以色作為品牌印象的功能所在？兩百年前產製的錫茶裝獨具慧眼，用色精巧內蘊，非同小可！

再現時代風味

王世襄（1914-2009，字暢安，福建省福州人）寫《髹飾錄》：「（描金）即純金花紋也，朱

地、黑質共宜焉。」茶箱的配色，整體的黑色，有廣博深厚穩健的含義，用象徵富貴的金色文字圖案作為裝飾，再配上象徵興奮與熱烈的紅色，讓茶裝的漆器外盒，彰顯著富麗堂皇，這正是西方人心目中的東方器物高貴與華麗的魅力所在。

茶葉在品飲中逐漸消散了，華麗茶裝的盛宴才正熱鬧登場：漆製錫茶裝的過往風韻由藏品中浮現……。

清末到民國，廣東的漆作出現了名店，作品散見世界各地博物館，如「廣泰隆」、「廣益成」、「利源隆」、「廣隆」這些牌子在廣州、香港接受訂製，再透過洋行經銷到世界各地。原本只見裝茶利器，在一件件細心呵護保存的作品中，看見詩文圖像和工藝堆砌的全景，更由她身上尋回時代的風味！

落有「黃鶴樓中吹三笛　江城五月落梅花　時在庚寅年」銘文的錫茶裝，底款為「潮陽美和號真料淨足」，正是廣東潮汕一帶錫茶裝的代表作，融入了書畫一體的紋飾，搭配了地方漆器的工藝，讓錫茶裝披載著地方品茗茶與藝的況味。

不同形制的錫茶裝，代表客製化的要求，說明了產地的不同。來自廣東潮汕一帶的茶裝，運用了乾漆作為茶裝顏色的標誌，在落款詩詞的字畫中，巧妙地設色，或用金，或用赭青，讓其所描繪的文字，以簡單勾勒的線條成為凸顯的焦點，繪出品茗心中永恆的詩境。

行銷茶葉的媒介載體

客製畫境的冥想

一件「岩畔風和煙暖 仿古」銘文錫茶裝，同時刻有青銅器上的鐘鼎文，飄送清末金石考古之風，錫茶裝是一種歷史的回味，流露當時社會情境與習俗，每一回撫觸，多了一分光彩，藏器之人愛上她的幽幽寶光，以及其所勾勒出拙趣的梅花圖案，反映了工匠職人的一身好功夫，吐訴了冰心傲霜的情愫，帶來畫境的冥想！

器形以四方平面為基底，採取了四處平面見立體的巧思，四方平面就像四幅圖像，仿若帶人入園林，看見了那借景的窗稜；若是沒有品茗敏感度，那麼如此的曼妙與精細的設計，就會與你擦身而過，若是少了品味的體察，器形仿若紫砂筋紋器的肌理飽滿活力四射，也視而不見了。

書有「天心大紅袍」字樣的上乾漆錫茶裝，迷倒了愛茗者。大紅袍的魅力，當然屬於茶樹的恩典，她的珍奇在於量少值高，是愛茗者的夢幻逸品，也是茶裝行銷主題，有「一兩黃金一兩茶」的尊貴，來自清代以降一兩裝的錫茶裝，表露了大紅袍品質的優勢，即使難判是否裝著天心岩九龍窠那幾棵樹的茶乾？

天心岩召喚著朝思暮想欲品奇茗的追尋者，聚焦在大紅袍身上的滋味，就在不同的茶莊精心設計客製的茶裝中延伸，特別落上自家名號的「裕祥茶莊」，已淹沒在歷史洪流中，傳世的茶裝茶也空了……但品牌的字號在錫刻文字間延續了……。

富貴吉祥的念力

漆器茶裝使用的東方元素，至今仍成為中國商品商標上的特殊符號：牡丹明月、太

錫茶裝引人入勝的表情（左頁左圖）

錫茶裝的代表作（左頁右圖）

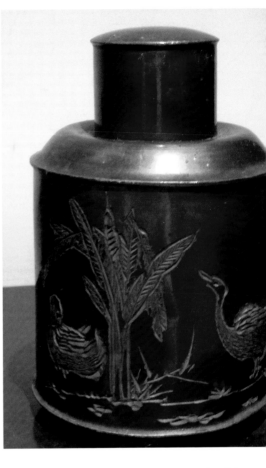

極陰陽、折枝荷花，都用了中國畫的寫意與寫實，讓茶的品飲中多了富貴吉祥的念力，這就是源自錫茶裝的歷史緬懷。

品茗直接的功能是解渴，滋味如何能再三的玩味？答案落在來自中國符號紋樣的喜悅，單靠線條之外，仍需有心人才能貫穿體味來自茶裝引人入勝的表情。

一件落有「喜壽」銘文錫茶裝，毫不掩飾地說著品茗帶來的身體助益，喜氣洋洋的心境，在品茗的每一次當下，埋下了快樂的因子，延年益壽的祝福，就在視覺的接觸中，以味覺的體悟帶來身體的舒暢。

茶裝落有「漳州／劉怡

和／點銅」底款，本身用細小的回字紋，滿懷東方情調，卻又穿插著品茗的想望滋味，茶葉是「素食」，茶裝上的生猛螃蟹，是一種茶湯鮮美的隱喻。這也如同宋代青白釉茶盞中，常在碗底出現的貝殼、魚紋，是擊拂茶湯後入口的鮮活，讓人品飲了一盞新鮮豐美的再現。

全身滿布鱔魚斑，罐蓋有陰陽太極圖案，係以銅鑲嵌其上，品茗常以水火坎離，作為陰陽互補相生之概念，錫茶裝提醒著品茗相和帶來的核心，茶裝只是用為貯茶之器，形成品茗的「和」精神，器表勻稱的鱔魚斑，怡然地說著在歲月中的風霜，其實就是憑藉著心平氣和，換來一身相生相和。

紋樣活現世代情

空靈的境地，是品茗的精神娛樂，錫茶裝的視覺愉悅，運用了中國繪畫技巧的單鉤雙鉤，以白描的手法，在錫茶裝器表作畫。一件扁型錫茶裝，一面以單刀刻劃蜻蜓與植物，是「直上青雲」的期待，這件錫茶裝的寓意貼近華人以物自況的心境，底款為「福省到任橋潘鎔興」「正點銅」，是為製作的身世背景。

中國符號攀上茶裝，訴說著裝飾紋樣的根基與傳承，令人玩味的不只是錫器的留傳，更令人驚喜紋樣活現了一個世代情！

一件以「珍珠地」圖案為底，運用了雙鉤設色的繪畫手法，轉換由錫工鍛造的工法，全器以柔軟的花瓣為紋樣，將錫塑造出剛柔並濟的軀體，如此精工雖只是品茗者藏茶的小天地，卻探見了工藝的大宇宙。

「乾茂號」款雙蓋四系錫罐，採取了原始陶瓷元素：「系」，原本功能為繫綁繩索

款識勾勒的品質
保證

方便運送，傳遞演變後成為裝飾符號。錫罐上的「系」出自瓷器系模樣的再生，只有形制美，少去實用功能；但在雙蓋工法上則是絕對的功能思考，徹底解決了茶吸濕的問題，以阻絕空氣充分彰顯錫罐獨魅特色。

瓷器較難保存，輕摔易碎，錫茶裝看似堅強，卻材質柔軟，輕撞也會走樣，將錫茶裝設計成葵口形制，增加了施作的困難度，且給使用者帶來多一份欣喜。保存完整的錫茶裝，靠的是主人的愛護，還要幾分天意的恩寵。

映照心中　山水雅趣

落有「周德茂造」底款的葵形錫茶裝，像一位搖曳生姿的舞者，婀娜撫媚，不用隻字片語，隨意起舞，令人愛不釋手。

不著墨在裝飾，卻以一款落印就能引動山林？那是製錫名家的本事，氣韻生動的「王東文造」底款，伴著錫茶裝六個圈足，顯露不凡的身手，特意地縮小圈足，正是官窯支釘燒的延伸寓意：明知錫圈足大可不必費時費工打造，那麼今人就不會懷疑王東文在日本煎茶道用具舉輕重的

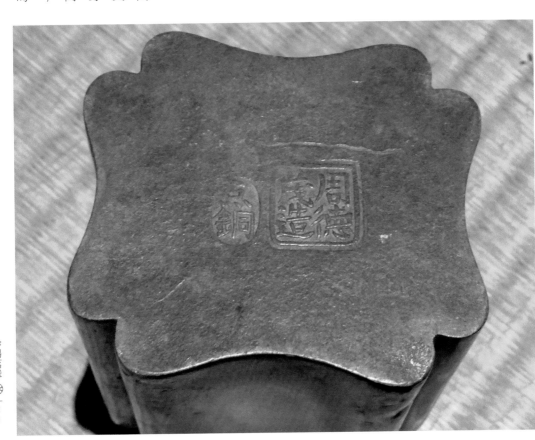

地位，他被列為沈存周與朱石梅之後的中國製錫大家。

這一件六角形錫茶裝，器表素雅，王東文用「起地」手法，在平整的錫器素面上，運用了細微的起伏紋路，打造視覺效果，極為極簡，又鋪陳出奢華的饗宴，沒有太多言

語字彙，在靜觀紋路中見生機，仿若走進枯山水中，看到枯不是枯，領會了原來山水在心中的禪意。

那麼抽離自外的具象很容易入戲賞錫：一件落有「嘉郡　聚源興」款的錫茶裝，打造冊頁效果，若書卷般地展開，書香融合茶香，雙映連結著未飲先誘人的氣味？形制脫胎於編鐘，勾勒出的線條若竹簡高雅的風範，也提醒著品茗者心中的雅興，在錫茶裝的喚醒中，成為一生中不會停止的追尋。

沈香入錫　珠聯璧合

錫茶裝運用了材質特色，大、小器型的特色。提供品茗、藏茶或分裝的便利性。原藏於北京故宮的「小凸花茶附原裝刻花錫筒」四件，就是作為分裝之用。

故宮記錄：「小凸花茶是茶葉品種名稱。此茶為貢品，選扁圓、扁方委角、海棠花式、凸四八棱為式樣原裝茶錫筒四件赴展。錫茶筒外壁刻圍壽、五蝠捧壽、海屋添籌及雜寶一類吉祥圖案，山水、花草、連方等花紋。筒口用與長頸相齊的套式蓋密封，可避免茶香溢出和雜味竄入。」防茶香溢出雜味竄入的實用考量是珍錫之珍！

長方四面錫茶裝8公分高，在歲月中錫氧化呈現寶光，寥寥數字的落款「月來吟霞日　竹居主人書」，嗅聞到書法的行氣，有逼人的氣魄，這是小型茶裝的大驚奇。「竹居主人」直指清製錫大家沈存周，罐蓋年久遺失，錫罐主人挪動沈香木，讓奇楠與錫珠聯璧合。古器今用，少了蓋多了寶，不也是另起風韻？

小型錫茶裝在主人的婆娑撫摸盤繞下，灰黑的錫器表面，泛起了油

鮮美的隱喻

錫與茶共繪的山光水色。

活醇餘暉　金石神氣

　　「落霞與孤鶩齊飛，秋水共長天一色」在錫茶裝的身上，躍然出現一種孤傲與落寞的滄桑，並不是孤絕於世，而是在品茗的枯索中，找尋盎然的生機，一種對稱的美感，在單色的黑白中，淡出世間的冷暖，有了茶湯的滋潤，秋水與長天的場景，少了幾分滄桑，多了幾分快慰，那是清香甘活醇的效應，落霞的餘暉，也跟回航水天連成一氣。

亮茶色。一件落有「錦興」楷書款的錫茶裝僅能容納10公克茶乾，概因茶量少，分裝好用，動用的次數多，在經常與人互動沾染了昌旺人氣，也多了撫觸的寶光，弄人心扉！

　　茶裝罐身有雲形框，似作為借景之用，然而，四面僅有單框，增生若有之虛，品茗者拿起端詳，錫茶裝的風景正就在茶席的眼前，就在一杯茶的芬芳，讓人走入

枯索中尋找生機（上圖）
喜壽銘文的視覺接觸（左頁上圖）
裕祥茶莊的歷史洪流（左頁下圖）

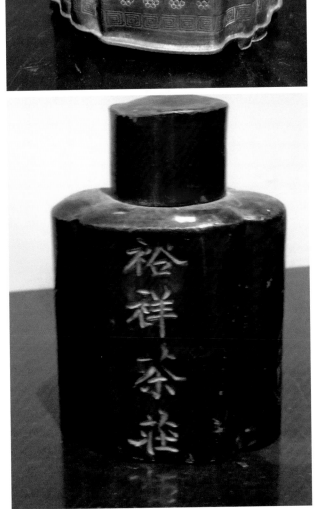

錫茶裝蓋子漏了，密封功能沒了，今人使用，不免加了幾句抱怨；但他身上的詩詞，金石般的行氣，增添茶裝魅力。其實，錫茶裝的功能，放茶葉是直白地好用的；但

欣賞其工藝與落款和詩詞，是茶人擁有一片詩情的心田，才能納住這一絲絲的好味。

錫裝的文化地圖勾勒出其扮演的貿易要角。如今功成不退，身影與身上發散著歷史印記，正是品茗隱知識的探掘，微觀紋路與字裡行間的芬香，正與茶甘醇共舞！不同稱謂的錫罐、錫盒、漆盒錫茶箱、錫蓋瓷罐……都守住了防潮避溼的核心價值。

藏茶生命清涼劑，惟有錫茶裝！

「錫茶托掌中嬌點　畫面心中生」

承載茶杯的要角，正是美感與實用雙修的襯景

品茗時，錫茶托是承載的配角，卻是美感與實用雙修的場景。輕忽？寄情？重視？帶來依送層起的一世情托！

錫茶托在掌中成為視覺的焦點，當品茗時輕觸茶托，心中的沉穩，就在茶托承接杯子的當下

杯與托兩相好，互為肝膽相照，光杯無托，難顯杯姿，有托無杯，無能成對，杯托幫襯，如影隨形。

杯古名見盞、甌、琖、椀、碗、鐘等稱謂，自唐宋以降各擁其名，各司其職，托的名稱差異不大，材質卻有漆器、陶、瓷、銅、銀、錫等多元選項。

而與茶碗共生的盞托，亦源自日常餐飲器具。陸羽（733-804，字鴻漸，復州竟陵，今湖北天門市人）的評等首倡越窯是品茶上器，品茗用器生輝，強烈反映了當時貴族和文人的審美況味。

而茶碗與茶托合而為一的緣起，流傳較廣的是崔寧之女發明盞托之說。

唐李匡义（說明：原文、古字）《資暇集》卷下〈茶托子〉說：「建中蜀相崔寧之女，以茶盅無襯，病其熨指，取楪子承之。既啜而盅傾，乃以蠟環楪子之央，其盅遂定。即命匠以漆環代蠟，進於蜀相。蜀相奇之，為制名而話於賓戚，人人為便，用於代。是後，傳者更環其底，愈新其制，以至百狀焉。」

宰相崔寧之女為防燙手，取「楪子」放上茶盞固定，既實用又美觀，盞和托兩器合一，自此盞托不僅款式造形豐富，從出土實物來看，不論材質形制實用兼具賞玩之妙。

一九八五年，法門寺出土了玻璃質地的茶碗與茶托，玻璃材質盞托是中西文化交流下的產物；一九五八年，陝西銅川耀縣柳林背陰村出土了銀製的茶碗與茶托；金屬盞

茶席的掌中焦點
（右頁）
茶托是承載的要角
（左圖）

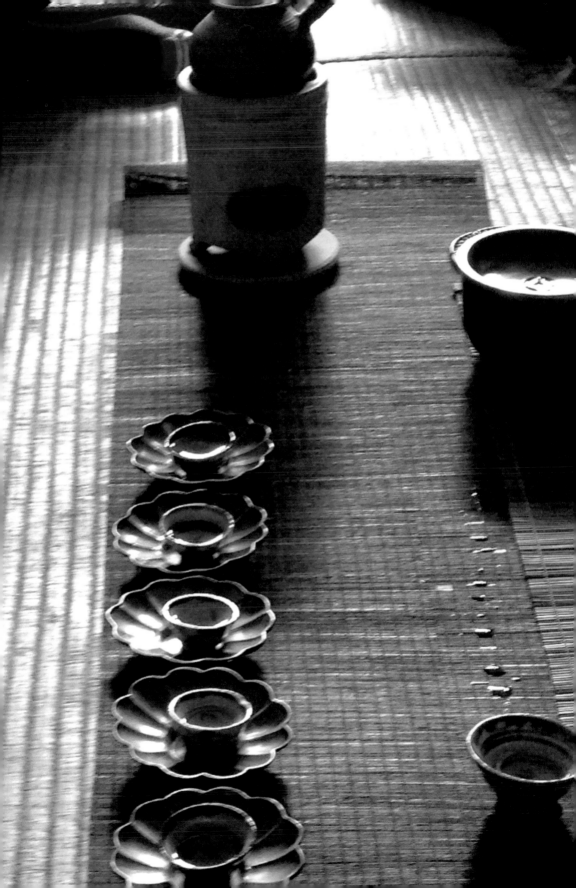

托的記載則出現在南宋的周去非（1135-1189．字直夫．浙江省溫州人）《嶺外代答》：「雷州鐵工甚巧，製茶碾、湯瓶、湯匜之屬皆若鑄就。」

出土文物　見證盞托

崔寧之女是否真為量身訂做盞托，使茶碗找到美麗的歸宿？事實上，漢以前的文獻已見盞托身影。

《茶與中國文化》中指出：「漢代已經使用盞托，也有文獻依據《周禮注疏》卷二十〈春官‧司尊彝〉說：『春祠夏禴，裸用雞彝鳥彝，皆有舟……』」唐代賈公彥進一步解釋：「鄭司農云：『舟，尊下台，若今時承盤』者，漢時酒尊下盤象周時尊下有舟，故舉以為況也。」

當時盞托的作用，首先是防止飲料食物溢落弄髒室內，因為漢代生活習慣是席地而坐，為防止杯碗燙手亦是實用要素。

河北遷安于家村一號漢墓發現了兩種不同形狀的「食案」：一九六○年，在廣州河沙頂出土了銅案、耳杯，在湖南長沙西漢墓裡發現了石杯盤，一九七五年在河北贊皇縣出土的東魏金銀酒具也有托盤。

今人由出土文物看見托的源起演化，只見器形時代遞變下前進，在文物和文獻中尋訪托器芳香。

托也稱舟、楪子，目的是好拿、防燙，加上美觀具視覺優勢；今人品茗用托，視杯與托為兩件事，實則不然，兩器合一，形制材質豐富，兼具賞玩與實用功能，錫托自成一格。

珍錫茗緣專為杯服務的「錫托」，是今人茶席掌中「嬌」點，甘其為乘載茶杯配

杯與托兩相好，
如影隨形

角，是杯器美感的襯景。

茶席的掌中「嬌」點

賞杯是小，體大神妙，以杯為美的開始，最理想的是看到承杯之托：托以錫為媒材，雖然沒有華麗色彩加身，卻見匠心獨運之處，加上搭配者的用心與巧思，體現原本不相容的材質特色，卻表現主導品茗一連串互動的生機。

錫茶托擁有活躍的力量，即便是視覺上的清淡、純粹，卻擁有活潑悅然的氣質，帶來連動杯器，表現出托的相對美感。

是連杯托托端起飲用？是拿起杯子、留托於席？觀托有兩大不同特質：有豪氣有婉約；有剛柔亦見細緻，沒有循序之規卻留著應變系統，等著茶人自身尋覓路途。

錫托或因色澤看來老成，卻又盎然甦醒過來。歲月洗滌的錫托保有的狀態，令人沉浸在寧靜的情緒之中。

杯是品用主角，托卻是永遠能夠支配的

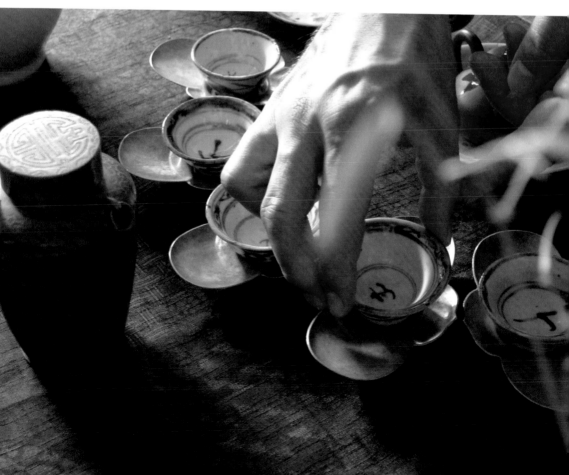

主宰，那麼以杯入唇的乘載是保持杯托均衡狀態，即使只取杯而留下托，也不容小看。兩者互通的默契等待被發掘。

當只見杯器之光韻，只能表白自我對杯器形制、窯口、釉色等多面向的讚賞，等到知曉如何鑑賞杯和托的搭配，或當下只是見托之簡單，卻有單純的手感；駐足錫托下的款識流瀉珍錫做工的靈魂。

錫托顯出異於杯器的靈魂，呼喚著深沉的注視。相形之下，托的平凡讓人不容易發現她的存在與美好。

「點銅」是指落在錫托底部，反映了製錫時代風格，卻為今人以荒蕪對待。「老店」是製托的舖家名詞，亦是表述製錫工匠工藝的來源。

茶托是茶杯美麗歸屬（右頁）
杯托幫襯，如影隨形（上圖）

領略圓通　就在當下

當拍賣槌起落，只是落有「沈存周」或「竹居主人」堂號的錫托，也水漲船高？對於只對名號狂熱崇拜，而不對錫的形制、曲線、紋飾加以關注，實在是「小看」錫！

在品茗的清靜和寂境地，出現寧靜的傑作或是喧騰的炒作？是過於重視名氣，少了藝術浸潤？其實存乎一心！

一種是發自對錫茶托的賞析，涵蓋其生成、工法與評價；一種是來自古器今用的市場價格取向，為何在拍賣市場創價與廣受追逐？

錫茶托與錫製品曾是地方工藝之美，手感柔美輕薄小巧，觸感溫柔，是文人品茗高度迷戀的用器，加上錫托在時光加持下呈現的質樸，成為一種品茗視覺愉悅的源起。

錫托在形態上分成：圓形、橢圓形、方形、荷葉、木瓜式、葵花、梅花、芙蓉式、水仙、菊花等造型。一般藏者以作者的名氣取勝，其實不同形制的茶托帶給茶人與品茗者視覺圖像，考驗著品茗美感意識次第，與應用的視覺表達能力。

圓形錫托。《墨子》〈天志〉篇中提到：「中吾規者謂之圓。」為圓下定義是：圓一中同長也；圓也作圜、員，是古希臘人「最完美的圖形」，傳統以天圓地方來看世界，圓滿代表具足的福氣，以杯置入圓形茶托，是寄寓茶湯的圓滿圓潤，在視覺表達的圓通圓熟，運轉無礙的意涵表露無疑。

四方大地　穩妥安定

此外，《易經》〈繫辭〉篇裡說：「蓍之德，圓而神。」茶人選用了圓形錫茶托，就是寄情品茗能周到且完善，每一次出湯到杯子，再放置到錫托，表現出宛轉圓潤而自

托以錫為材，卻見匠心獨運

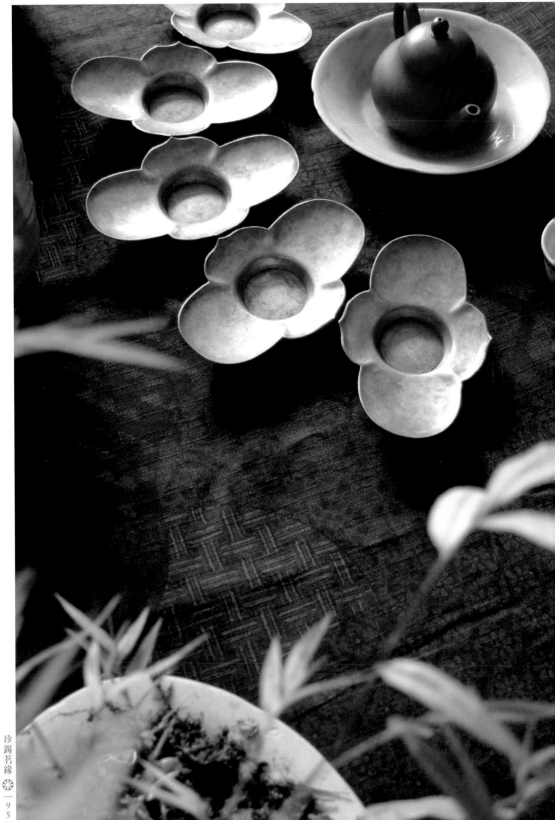

然，當茶友端起圓茶托時，便能領略圓通就在剎那當下。

那麼相對的方形茶托，本身四方代表穩固、全面而無所不能，東方將四方形視為大地的標誌，杯子置方形茶托一般認為較為僵直、少了圓通，然在方形穩固的象徵中，卻又帶給品茗現場一種穩妥的氣質，引出的思考是平穩、協調與安定。

方形，包含正方形、矩形、長方形，選用方形者應用了理性值得信任的形制，將品茗的秩序感應用理性圖形，強調選茶的邏輯分析，帶來可信度的提高，利用了相對比較的理性、取得自我信度的提高。

一般切入品茗樂園，多見感性大於理性，品茗者當可用熱情的心、由衷地尋求方正的對稱，透過不斷努力、持續動力來追求完美，其過程超過完美本身，真正的美只能通過自己，在器在茶的想像與實踐中追求。

賞托涵蓋其深層工法（上圖）
歲月洗滌的寧靜（左頁）

方形的對稱表達完美與重複，整齊如一的
方形茶托會不會破壞了品茗想像的清新？方形
局部形制的粉飾，會使人沉浸在對稱寧靜的崇
拜情緒？

方形托或矩形托或在四角做了修飾的溫
潤，生花般的方形托有著水仙花式的裝飾，經
由蕾瓣點綴，又令視覺表述多了種語言，告訴
品茗裝飾除了剛硬的生冷，在理性的對稱線條
中蘊藏無限生機。

薄薄一片　盡訴輝煌

如同品茗時，初入口滋味的「無味」並非
沒有味道，而是當回甘生津的澎湃湧出，才知
曉不同形制茶托承載不同好滋味，值得等待。

錫茶托，在清初就與中國的製錫產業
緊密扣連，錫茶托身上的落款，正書寫著
十九、二十世紀以來，錫器發展的近代工藝歷
史。

廣興隆？顏義和？來自不同地區的錫茶
托，落著不同的款。「廣興隆」品牌出自河南
的道口鎮，而「顏義和」則是來自廣東的潮汕

地區，一南一北，在品茗承接茶湯的用具上，可以沉醉於錫的優雅與沉靜，卻難分清錫茶托來自何方！錫茶托，只是看似薄薄的一片，卻道盡了中國錫製品輝煌的一頁。

錫茶托的款識所書寫的身世，用的是製錫者的堂號店家名稱，地方史料勾勒了錫製品的產區分布位置及地方特色。

一首地方的順口溜，說唱著河南「道口錫器」的規模。

張壽臣（1899-1970，相聲大師）〈化蠟千兒〉：「什麼叫道口錫呀？您要買錫家伙，您把它倒過來瞧，在底兒上有那麼一個長方戳子印兒，是『點銅』兩個字兒，你這麼一彈哪，當當……銅聲兒。」

中國河南道口錫器始於清，《道口縣志》資料顯示，清乾隆年間，山西洪洞縣劉姓匠師，在道口開設「同太」號錫店，距今已有三百多年歷史，該店生意興隆，劉師父便收徒傳藝，這些徒弟學成後都自成一家，獨當一面……。

從一家錫店開始，歷經三百年的傳承，河南道口錫店漸成氣候，更博得名聲。

道口錫器聲如銅

《滑台春秋》記錄：「道口錫器製作精巧玲瓏、美觀耐用……使用日久，聲仍洪亮如銅……。」

道口錫出了名，當時的道口錫器要價多少錢？一九三三年的《河南政治月刊》三卷八期的〈豫北道上〉記載：「最地道而又最為遠近知名的道口錫器，以官秤論價，有花的每斤一元六角，無花的每斤一元四角六分，凡來道口的遊人，吃燒雞，買錫器，殆多不肯交臂失之。地方人士，又多以此二者為外出饋送之資。」

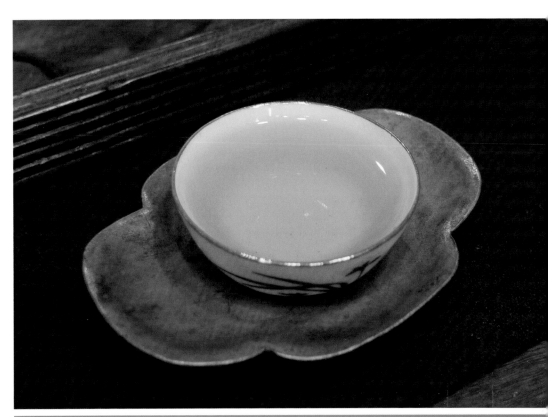

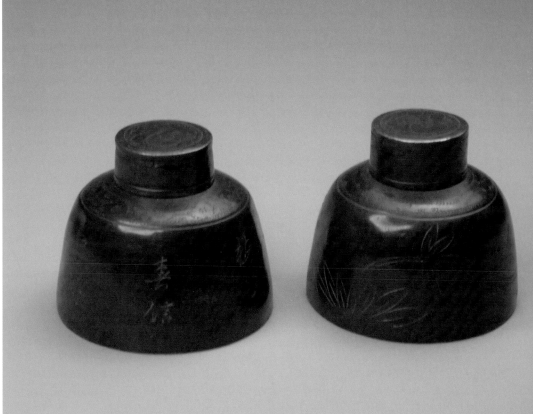

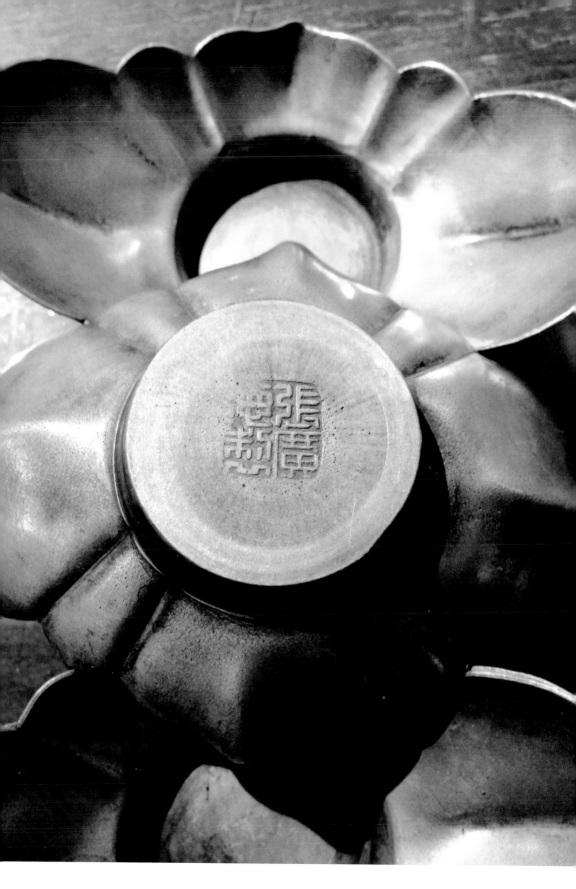

點銅的味自慢

傳世錫托上面的款識，披露了當時的錫器名牌：二十世紀三○年代，道口鎮有名的錫器店有二十多家，有同泰、義聚、聚盛、義盛、萬聚、合聚、合記、聚盛和、仲記、廣興隆、祥盛、裕盛、興盛、廣盛、松盛、興盛公、義興、衛郡、萬盛隆、聚盛興、宮南居等，其中的店鋪又有新號與老號之分，工匠數百人，年產錫器達到 10 萬公斤……足見製錫業盛況空前。

「點銅（或同）」「点（說明：此字為器物款識，古字）銅」是錫器常出現的款，錫器製作加入了銅的材質，藉此增強器物的耐用度，此獨門製作工法標榜技術與品質的掛保證！

有的會單獨落鋪家名稱，加上「點銅」兩字；一套這梅花形錫茶托落楷書「點同」兩字，說明了製錫工藝「味自慢」的驕傲。

地方傳說，清朝皇帝南巡時，道口錫器當作貢品大量收購；當地的製錫名家杜天榮曾說，清朝宣統皇帝南巡時路過淇縣，道口錫器被購買一空，就連錫器店正在燒水的茶壺也被買走了，有的官員還將特購的道口錫器獻給皇上。

道口錫器更曾參加美國舊金山的萬國商品博覽會獲好評，當時的展覽紀錄寫著：「展覽會上，道口錫器中的興恆犧形辛彝錫水碗、子贄父癸錫水碗、季副錫水碗等深受各國客商的青睞。這些道口錫器不僅製作工藝高超，而且在造型設計上融合了東方的藝術審美理念，在舊金山轟動一時，榮獲了博覽會金獎。」

道口錫遠渡重洋獲獎，帶動了錫器在歐美的知名度，正讓中國地方製錫業走入世界風光的興盛期。今日散落世界各地的道口錫器，勾勒著當時錫製帝國的版圖。

款識訴說不凡的身世

累經了歲月的淘洗，「點同」茶托帶了一身的黝黑，更能襯出杯子的色澤，錫托屈居配角的不居功，隱姓埋名，散落的錫茶托，如今有了款識出處，尋其身世故事，勾勒出地方製錫臥虎藏龍、大有名作好器。

道口錫器的歷史因在博覽會抬頭，促動中國錫知名度，原本默默製錫的地方產業亦受關注，錫製品身價水漲船高，與道口錫器齊名的浙江永康錫雕，江西萍鄉的蓮花錫藝，雲南的個舊錫器在不同地區發光發熱。

成雙成對的祝福

今日，源自浙江永康芝英鎮的錫器已經申列非物質文化遺產，該地錫器製作繁興，正與在地民俗相連！文獻記錄，當時民間地方嫁娶的嫁妝，必備一對錫茶裝、錫燭台，地方誌的紀錄，如今流傳成對錫茶罐的源起，就是來自成雙成對的祝福。

永康芝英錫器強調用99.9％純錫製作，純錫材質較軟，是為辨識錫器純度的參考依據。那麼同時作為製錫重鎮的江西省萍鄉的錫器用料特色為何？

來自江西萍鄉的製錫重鎮是蓮花縣，《蓮花縣志》記載：「街頭村的錫匠居各行業人數之最。以街頭為中心，包括路口、廟背村的錫匠師傅就多達三百餘人。街頭錫藝，早已名揚周邊市縣。」此紀錄道盡地方工藝的職人製品互為競爭，相互在品質上較量，也在名號之間較勁。

江西的錫製品曾引發周邊城市訂製，專為客製化的品項產製，當地傳唱的「打錫歌」聽得見市場區隔的過往：「打錫嘛？錫匠師傅劉師傅，你是江西哪一府？你問的清來我講得明，我是江西蓮花府⋯⋯」

茶托與地方民俗相連

微觀美學 追本溯源

雲南省個舊錫器製作，自漢代以來使用「石範」手工雕刻的工藝。石範就是一種以石質模具，刻出錫形制與花紋，而後將錫打成薄片，以壓模成型的工法。這種石範手工雕刻技藝，隨著時代逐漸凋零，傳世精巧的錫托，常見精雕細琢的紋飾。

個舊今屬雲南紅河哈尼族彝族自治州，該地以豐富的錫、鉛、銅、鋅冶金出名，開採錫礦上溯兩千多年歷史，錫貯量為全中國的三分之一，博得「錫都」美名。

從一個款識追本溯源，從製錫品牌到製錫原鄉，從錫托形制看見品茗微觀的美學。

從錫托的夢幻到理性的使用，實際上的市場傳遞，愛好者的收藏，讓錫托身價水漲船高；二○一○年底，落有「沈存周」底款的錫茶托，趁勝追擊讓拍賣的市場揚起高價行情。

二○一○年西泠印社春季拍賣，一組海棠花瓣式托底平圓的「沈存周款」茶托，創價人民幣八千九百六十元，這只是初試啼聲；二○一一年，山遷草堂文房古玩專場中，一套芭蕉葉形、葉

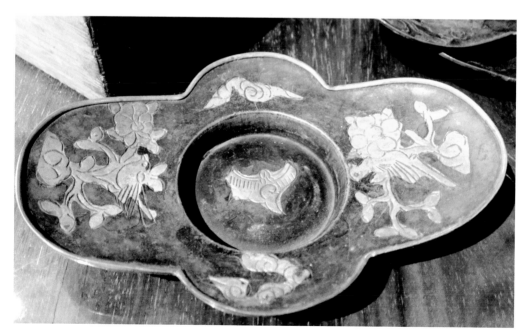

片三曲式的的錫茶托，用極細微的經脈，表現出工藝之美。特殊的蕉葉重心做出原型，符合杯形尺寸，由於器形特殊，創下人民幣三萬四千五百元的行情。

三年上揚　有跡可尋

錫茶托走進拍賣市場創高峰，二○一二年北京匡時「可以清心茶道具專場」，一組沈存周造錫罐與茶托，創下二十八萬人民幣紀錄。錫因名價昂，光是沈存周茶托在三年間行情見下表：

時間	公司	場次	專題	品項	成交價（人民幣）
7/6/2010	西泠印社	春季拍賣	首屆香具・茶具專場	2681 清・沈存周款錫制盞	8960
7/19/2011	西泠印社	春季拍賣	山遷草堂藏文房古玩專場	3309 清沈存周製葉形盞托五件	34500
6/4/2012	北京匡時	春季拍賣	可以清心―茶道具專場	1759 沈存周造錫罐一對＋茶托一組五件	287500
12/2/2013	北京遠方	秋季拍賣	古韻盈香―古代紫砂及茶道具專場	777 沈存周款盞托五只	13800

（資料來源：2010-2013年中國拍賣公司）

收藏沈存周茶托的熱潮中，探討沈存周茶托的真偽：是他親自所做？或是「托款」的作品？

流通的茶托托面落有「沈存周造」款；但底款卻落「長江萬龍瑞香殊店」。事實上，沈存周的作品確有「托款」之作，藉由實物形制、鏨工、紋樣、款識等多重角度的交叉比對，參照博物館藏品真身的特質，正是藏家練功之本。

一套落有「沈存周」款的錫茶托，在形制上有若竹蓑，將杯置上一葉扁舟，托面的紋樣是傳統仙道人物的素材，將仙道之士人物化，飄逸的身影立於雲石之間，應用了瓷器珍珠地的紋樣，仿若仙人雲遊雲霧縹緲間，鏨刻錫茶托面表，持托品茗、飄飄欲仙。

呈現鮮活美味

品茗與仙道之事本不相關，借用仙道故事圖騰，妙化了品茗帶來的神妙滋味，加上茶帶來的通體氣血舒暢，往往讓品茗者了悟，反映在茶托的紋樣，就理所當然了。

另一組在茶托面表直接落「沈存周」款的圓形茶托，以單刀法刻劃梅、蘭、竹、菊四君子，紛陳在五個茶托，仿若五幅圖畫，若見墨竹如劍，強勁筆力，秀逸出胸中，墨梅寒霜吐露如蝴蝶紛飛，不媚俗的高雅之氣，又如入菊的的點化飄拂秀雅，幽香久遠……。

錫托紋樣的抒情，表露四君子懾人心魄，若消渴之際忽逢甘露！沈存周的款識，帶來收藏者的迷思。然而，茶托的刻工與形制之美，以及為品茗帶來的趣味，就如同落有「孟臣」款的壺一樣，讓托款的作品廣為流傳時，收藏時就必須注意，錫的材質形制及刻工氣勢布局，非只是名家落款。

若未見名家款識，只見器形亦可由形見大家風範。將茶托設計成魚形，並在器表以淺浮雕方式，

梅花形茶托端起芳郁（右圖）

茶托紋樣的了悟（左圖）

微觀美學，追本溯源（左頁）

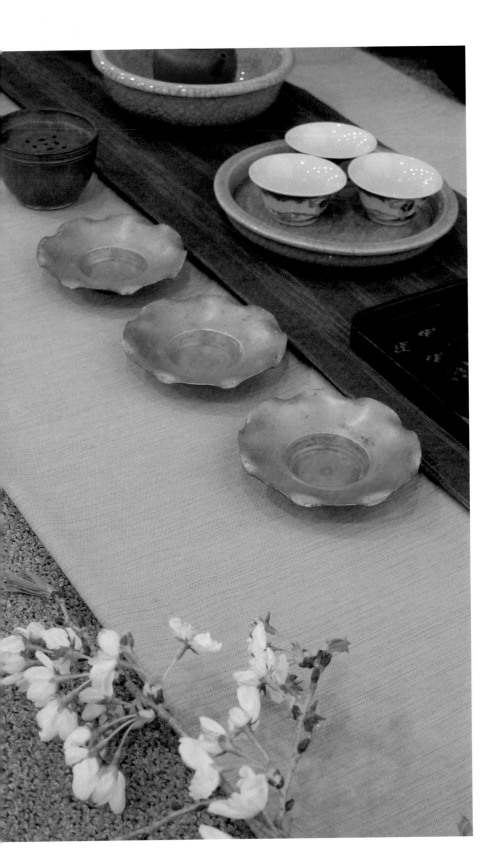

刻劃出魚的鮮活與美味，讓茶湯置放時，呈現另番滋味。

錫茶托是錫雕中的小確幸，幸福的滋味在小面積的錫雕工法中，令人玩味再三。

第 6 章

「混搭太驚豔」三鑲錫茶壺吸睛

以宜興土做胎，穿錫戴玉，見證曠世絕技的舞台

錫壺作為品茗用具，主要以兩種款式出現：一為煮水的純錫壺，二為結合紫砂工藝的「紫砂錫包壺」。

錫壺由純錫壺到錫胎漆表，到紫砂為胎的工藝演化，時間跨度自明至清才漸進繁興！其間表現最亮眼的是錫、紫砂及玉三種不同材質的工藝結合。

紫砂錫包壺工藝在清代嘉慶、道光年間出現頗多佳作，當時製壺名家以紫砂作胎，壺身以錫鑲包成形，用玉於鈕（把、流（嘴），得名「三鑲（玉）壺」。

一把紫砂壺器表原本粗獷，經歲月婆娑接觸而換得一身亮潔，宜興壺藏家常以能「養」出壺身悠悠光澤為樂！然「三鑲壺」器表為錫材質，如何造就養壺樂趣？

大抵而言，今人賞翫三鑲壺，多聚焦錫器表面或刻鑲文人詩詞，或以單勾白描為表現技法，而器表詩詞多能反映品茗社會風格，更再現器所乘載品茗文化風景。

一把三鑲壺身鐫刻了活現品茗場景：「蟹眼已過魚眼生，颼颼欲作松風鳴。蒙茸出磨細珠落，眩轉遶甌飛雪輕。」此詩取自蘇東坡《試院煎茶》，描繪煮水從一沸（泡沫如蟹眼大小）到二沸（泡沫如魚眼大小）的變化與情調，聽聞茶銚內「松風鳴」表示煮水正嫩，就知要點注已磨好的綠茶粉，這時水入茶器，就見一場「甌若飛雪」之景！

這是一場不厭精的宋代點茶法實境秀！映入眼前的精到就從煮水開始，顧好水的鮮嫩是千年不變的泡好茶先決條件，製壺高手的識茶知茶，透過三鑲壺身來引古喻今，告知用壺品茗也要注意煮水的重要性。

三鑲壺的器度寬廣，渾身囊括的工藝可說勇奪三冠：有紫砂名家製壺；有文人品茗鐫刻詩情；有巧手工藝職人用玉鑲嵌，如此「三合一」才使三鑲壺發茶色、得真味。

那麼是炒青綠茶或是條索青茶，會是這款壺發茶性的最佳伴侶？今人賞器以製壺名家入手，至於壺的功能發揮性如何？正捎來一抹清香等人探索⋯⋯。

鐫刻詩文 美學地景

從三鑲壺身上的款識鐫刻詩文，探見一座美學地景。壺身的款識詩詞引人入勝⋯「鞏源包貢第一春，細爸碾香供玉食。」說著品茗細緻優雅，更隱喻了一幀幀

一抹清香等人探索（右頁）

錫壺煮水，看法兩極（左圖）

立體化的品茗情境，演示一幅幅情感化的清靈圖景，你看見了嗎？

茶人社群的生命感知與美學詮釋，在三鑲壺的高度工藝技藝展現中，又如何透過品茗經驗建構壺獨特的文化象徵，與品茗人進行心性的互動？

錫和紫砂展演出茶壺的形制？由不同論述社群占據的觀視位置和觀看方式，衍生多變性角度，三鑲壺的美學張力經由拍賣行動再現價值敘事，而在行情指數消費中，重建了三鑲壺的認同熱度。

價值認同首推材質，三鑲壺走出了紫砂框架，混搭錫、玉、木工藝，讓壺的實用與意涵豐富起來，特殊材質與工法的配置，造就三鑲壺另類況味，不同於金、銀壺器的貴氣逼人，三鑲壺隱含器表細琢裝飾，吐露蘊含人文氣息。

往昔，藏壺者愛紫砂壺，尤以養壺過程帶來器表潤澤的「共感」為最大樂趣！是否因錫材難「養」的偏見使三鑲壺被冷落？三鑲壺自興起到衰落的時空跨度有限，她的百年光環走進孤寂與凋零，惟博物館的藏品保藏至今、令人激賞。

閒息的來回生成

傳世或出土三鑲壺散見博物館，令人對紫砂和錫完美合演拍案叫絕，器表詩詞圖案激盪出幽逸之氣，形制妙肖帶來顯現真實的觀照，三鑲圖像與視覺內在美再度被重新看待，同時遙相呼應愛壺者的身體感。

手持一把三鑲壺，沉澱金屬物體的陳隱體感，勾勒品茗者的主體意識，隱息散化入茶湯，那三鑲壺人文覺畫才會嵌入心底。

博物館收藏的三鑲壺人文覺畫中，從視覺的察覺可明確興起三鑲壺參數，如「貯茶無宿

發茶色，得真味

味」、「香氣融合滯客遊」、「一壺天水泡蘭芽」、「掃石待烹茶」等用器心得，文字串連著古今品茗閑息的來回生成。

有關三鑲壺參數訊息的解讀，除由壺表詩詞詮釋，更別忽略壺身上每一細節與品茗者保持著身體的相應。探視訊息意義的內轉（involution）裡，美充滿了生命，以茶為媒介豐盈地綿延出豐美智慧，穿梭歷史傳承中回味大家風範。

精製錫壺第一人是明代萬曆年間的蘇州人趙良璧，他仿紫砂製壺大師時大彬的壺式樣用錫創製壺，而後來居上的歸復初推出優秀作品。

歸復初生於明末，字懋德，《揚州畫舫錄》叫他「歸復」，蘇州人，世居揚州，擅長以生錫製模做壺，用檀木做壺把，以玉做壺嘴和鈕，作品有「歸壺」美譽。

樸貌古心　自發靈慧

明代張岱（1597-1679，字宗子，又字石公，號陶庵，別號蝶庵居士、山陰人）在《陶庵夢憶》中說：

「錫注以王元吉為上，歸懋德次之。夫砂罐砂也，錫注錫也，器方脫手，而一罐一注，

價五六金……直躋之商彝周鼎之列而毫無慚色，則是其品地也。」

清代謝堃（1784-1844，字佩禾，號春草詞人，揚州人，今屬江蘇）在《金玉瑣碎》中說歸復初製壺「取其夏日貯茶無宿味。年久生鯰魚斑者佳。」而其作品有「歸壺」之美譽。

明文震亨（1585-1645，字啟美，江蘇蘇州人）《長物志》記載：「錫壺有趙良璧者，亦佳。然而冬月間用近時吳中歸錫、嘉木黃錫，價皆最高。」

上述的「黃錫」指的是明萬曆年間的黃裳，明代李日華（1565-1635，字實甫，嘉興人，今屬浙江）在《味水軒日記》記錄：「裡中黃裳者，善鍛錫為茶注，橫範百出，而精雅絕倫，一時高流貴尚之。陳眉公作像贊，又乞余予數語謾應之。」

黃裳擅長設計，造型多元是其作品特色。李日華形容：「道剖而器，德降而藝。既為世資，亦用資世。古之至人，若偃若般、若歐若扁，鹹卓有所樹，而不見其細。嗟嗟黃裳，模貌古心、自發靈慧，取材以革，妙兼冶化。既成而傲兀於洗甂甀之間，覺灑然而有以自異者歟。若夫岩芽吐白、槐燧燎青，春雪騰沸，注虛把盈，酒餘押坐，吟壇策勛。嗟嗟黃裳，生可以仗履於又新君謨之堂，歿可以俎豆於竟陵子之楹者也。」

古器今識 理性分析

同時代還有另一個「黃錫」，是嘉興人黃元吉，他作品特色是製錫色澤如銀，壺蓋與壺身十分密合。合上之後，提蓋而壺身亦起，《茶餘客語》、《陽羨陶說》、《浙江通志》等文獻都給了這位製壺高手好評。

錫壺源自明製壺高手，發軔後傳承到清代，有了新的發展，如沈存周、朱堅、陳鴻壽、沈兆霖、陳文述等，他們的錫壺作品鏤刻嫻雅，集詩書畫於一體，巧用雕刻鑲嵌工

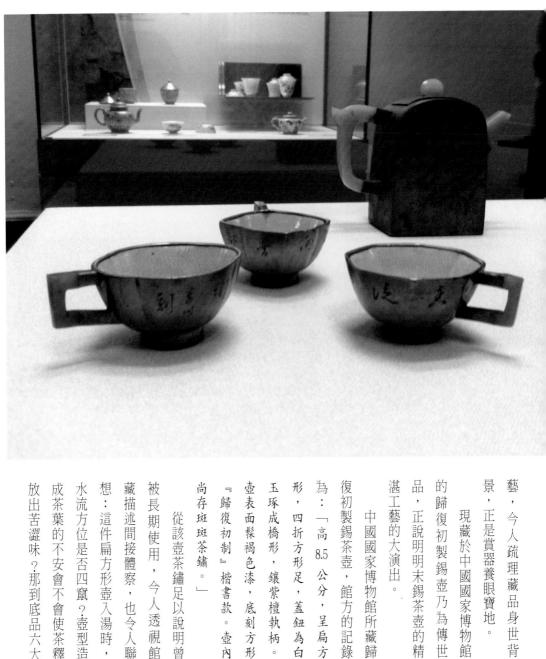

藝，今人疏理藏品身世背景，正是賞器養眼寶地。

現藏於中國國家博物館的歸復初製錫壺乃為傳世品，正說明明末錫茶壺的精湛工藝的大演出。

中國國家博物館所藏歸復初製錫茶壺，館方的記錄為：「高8.5公分，呈扁方形，四折方形足，蓋鈕為白玉琢成橋形，鑲紫檀執柄。壺表面髹褐色漆，底刻方形『歸復初制』楷書款。壺內尚存斑斑茶鏽。」

從該壺茶鏽足以說明曾被長期使用，今人透視館藏描述間接體察，也令人聯想：這件扁方形壺入湯時，水流方位是否四竄？壺型造成茶葉的不安會不會使茶釋放出苦澀味？那到底品六大

茶類的哪一款呢最合宜呢？

古器今用或為奢望，惟古器今識靠理性分析，當可辨真偽。辨識壺器的形制以氣韻為上，再以款識相佸，常態是以「款」為尊，熟悉古器的製作工法與氣韻，惟有鑽研史料與目睹實物，才能養藏功！

能錫能詩　才華洋溢

現藏於中國國家博物館的「沈存周刻詩句錫茶壺」藏品紀錄為：「高12.9公分、口徑6.9公分、底徑6.9公分，壺身呈核桃形，短直徑嵌入飾白玉珠鈕，壺的拱蓋，執柄鑲嵌髹黑漆的紫檀，曲流，矮圈足。壺腹部一面刻『世間絕品人難識，閑對茶經憶古人。陸希生句，沈存周書』。詩的右上角刻橢圓形『竹居』篆書白文戳記，句末刻方形『存』、『周』篆書白文連珠印。另一面刻『愛其真成癖，嘗多合得仙。徐弦句，存周再筆』，其後刻方形『存周』篆書白文戳記。底部圈足內刻方框『竹居主人』篆書款。」

沈存周製壺又能詩是為二絕；另一件錫茶葉罐上的吟荷塘采蓮七律，再度證明沈存周的詩文之工：「長歌一曲采蓮舟，四壁花屏韻逼幽。雨蓋底擎獨高珍，露花才吐半

一壺天水泡蘭芽
（右圖）
香氣融合滯客游
（左頁上圖）
多媒材的溫柔撮
合（左頁下圖）

藝術家雜誌社　收

100　台北市重慶南路一段147號6樓

6F, No.147, Sec.1, Chung-Ching S. Rd., Taipei, Taiwan, R.O.C.

姓　　名：＿＿＿＿＿＿＿＿＿　性別：男□ 女□ 年齡：＿＿＿＿＿

現在地址：＿＿＿＿＿＿＿＿＿＿＿＿＿＿＿＿＿＿＿＿＿＿＿＿＿

永久地址：＿＿＿＿＿＿＿＿＿＿＿＿＿＿＿＿＿＿＿＿＿＿＿＿＿

電　　話：日／＿＿＿＿＿＿＿　手機／＿＿＿＿＿＿＿＿＿＿＿

E-Mail：＿＿＿＿＿＿＿＿＿＿＿＿＿＿＿＿＿＿＿＿＿＿＿＿＿

在　　學：□ 學歷：＿＿＿＿＿＿　職業：＿＿＿＿＿＿＿＿＿＿

您是藝術家雜誌：□今訂戶　□曾經訂戶　□零購者　□非讀者

客戶服務專線：**(02)23886715**　E-Mail：**art.books@msa.hinet.n**

藝術家書友卡

感謝您購買本書,這一小張回函卡將建立您與本社間的橋樑。我們將參考您的意見,出版更多好書,及提供您最新書訊和優惠價格的依據,謝謝您填寫此卡並寄回。

1.您買的書名是:

2.您從何處得知本書:

☐藝術家雜誌　☐報章媒體　☐廣告書訊　☐逛書店　☐親友介紹

☐網站介紹　☐讀書會　☐其他

3.購買理由:

☐作者知名度　☐書名吸引　☐實用需要　☐親朋推薦　☐封面吸引

☐其他

4.購買地點:　　　　　　　　　市 (縣)　　　　　　　書店

☐劃撥　　☐書展　　☐網站線上

5.對本書意見:(請填代號1.滿意 2.尚可 3.再改進,請提供建議)

☐內容　　☐封面　　☐編排　　☐價格　　☐紙張

☐其他建議

6.您希望本社未來出版?(可複選)

☐世界名畫家　☐中國名畫家　☐著名畫派畫論　☐藝術欣賞

☐美術行政　☐建築藝術　☐公共藝術　☐美術設計

☐繪畫技法　☐宗教美術　☐陶瓷藝術　☐文物收藏

☐兒童美育　☐民間藝術　☐文化資產　☐藝術評論

☐文化旅遊

您推薦　　　　　　作者 或　　　　　　類書籍

7.您對本社叢書 ☐經常買 ☐初次買 ☐偶而買

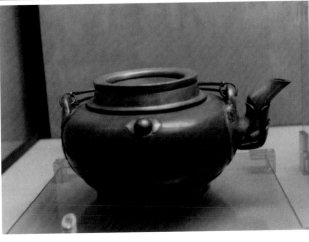

含羞。盤珠錯落驚魚戲，香氣融合滯客游。自恨欲無佳句贈，空餘花片夕陽流。」落有「戊申冬月」及「沈存周」款。

《中國古代茶具展》中另記錄製壺高手朱堅作品：「梅花詩句錫茶壺，呈圓瓜形，高9.2公分、口徑4.9公分、底徑9公分。拱形圓蓋鑲碧玉鈕，執柄鑲白玉，蓋面刻『明月來報玉川子。蘇長公句』及『石楳』篆書戳記。壺腹一面刻盛開的梅花，另一面刻『冰作肌膚玉作神，一枝消受十分春。瑤堂若問三生事，如此豐姿有幾人』及『石楳』名款。其下刻『朱堅』篆書戳記，壺底刻有『嘉慶庚辰竹林居士』楷書款。」嘉慶庚辰是一八二〇年。

單刀勾梅的絕活

收藏在中國國家博物館的「朱堅製梅花飲茶詩句錫茶壺」，館方記錄：「高9.2公分、口徑6公分，形如帶瓢或稱水銚形，拱形蓋鑲白玉圓鈕，子母口，蓋的子口較深，可與壺口結合嚴密。蓋面上檐圓形刻『渭舟三兄屬，石梅製，辛巳長至前五日』。壺腹一面刻篆書『皺綠凝碧之清，入銀鐺而化乳』詩句，另一側刻篆書『鷗客補梅』，右側刻『石甫』。」辛巳為道光元年，即一八二一年。

藏器，觀其形得堂奧，兩件朱堅作品差異在落款，得知製造日期相去一年，然刻梅花詩句錫壺落有「嘉慶庚辰竹林居士藏」，另刻飲茶詩句，款識方面前壺分別用「石楳」、「朱堅」隸書圖記，後壺是在蓋面上的「渭舟三兄屬，石梅製」是為作者判斷依據，同時說明是客製化作品。

後者把為錫，前者把為玉，又兩者壺鈕亦有差異，前壺用錫鈕、後壺用玉鈕，兩壺均無砂胎。兩壺形制前以圓瓜形面貌，後形如爪帶基本相仿，惟前者壺嘴鑲了銅釦以為保護流（嘴）之用，表現壺表的刻繪梅花圖，工法金石氣重，單刀落筆勾勒梅花清芳再現。

博物館珍藏的錫壺，就是這般地把一個經典形象置於茶器的世界，讓賞器或藏器者

奇異絢麗的光彩
（右圖）

工藝交相輝映
（左圖）

宜興壺與三鑲壺相互激盪（左頁）

6
圓 混搭太驚艷 三鑲錫茶壺吸睛 — 116

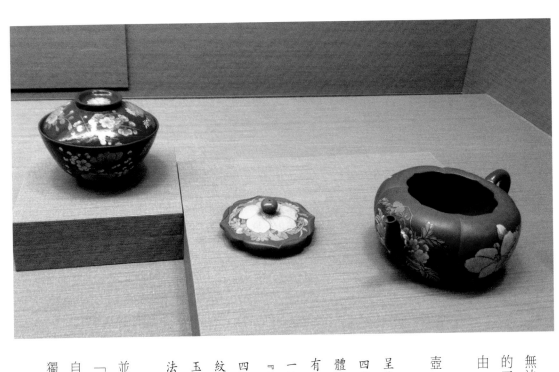

無法觸摸得到的實體生命鮮活過來，在交相輝映的工藝中構成奇異絢麗，帶來精靈閃爍的光彩。由「能」超越「不能」。

現藏於北京故宮、南京博物館的朱堅製錫壺，更以開闊眼界與無限雅緻吸引目光。

北京故宮藏「錫包圓壺」藏品紀錄為：「壺呈扁圓形，闊口，扁圓腹，平底，其下有長條形四足，耳形柄，直流，壺蓋圓形，陷於壺口與壺體平齊，圓柱形蓋鈕，紫砂內胎，外部包錫，鑲有玉質嘴、鈕、柄，壺體一面鐫刻『鄧蔚春風寫一枝，以應艺洲三兄清玩。竹坪』，另一面刻有『梅花圖』，內底中央內方框內鈐『楊彭年造』四字印款。以梅花作為裝飾畫面，在清代紫砂器紋樣中較為常見，而以紫砂為胎，外部包錫，鑲玉柄、嘴、鈕，是紫砂陶藝中新的裝飾工藝方法，由朱堅首創，後人發揚光大。」

朱堅作品由錫壺進化出以紫砂為胎是創舉，並集結了當時紫砂名家楊彭年的壺器，彰顯由「能」的技法中超越「不能」，這種要求超越自我技能的用心，正是超越原本分陳錫與紫砂獨立工藝的「不能」，進而打破藩籬成為一種

「能」：中國國家博物館藏品中的「朱堅刻梅花詩句錫茶壺」，更以「冰作肌膚玉作神，一枝消受十分春。」來寓意其梅情深深！

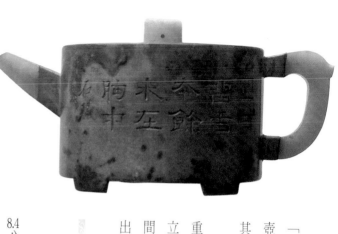

錫、紫砂與玉的結合，工法互異，互相滲精，又互為敬重。壺內部底中央以單方框內落「楊彭年造」四字印款，獨立砂胎作者名號，又器表鑴刻則是製錫壺者揮灑自如的空間，南京博物院藏「紫砂胎刻書畫錫壺」因在清咸豐元年墓出土，在考證時極富意義。

時人雅士 跨界合作

南京市博物館藏「清紫砂胎刻書畫錫壺」紀錄：「高8.4公分，口沿邊長4.5公分，壺為紫砂胎外包錫皮，壺身呈斜形，四角形短直流上細下粗，鑲螭虎狀青玉環形把，正方形

蓋上嵌矩形白玉鈕，器身一側刻牡丹紋，另一側刻隸書『微潤欲沾，雨前吐尖，已丑小春月。石楳。』已丑年為清道光九年（1829），深赭色紫砂胎底內鈐『楊彭年製』陽文篆書印款，此壺將紫砂與錫、玉工藝相結合，別開生面。名家楊彭年製胎，朱石梅包錫刻書畫，堪稱珠聯璧合，相得益彰，為難得的工藝珍品，此壺出土於清咸豐元年墓。

同為楊彭年作品，款識多以「楊彭年造」「楊彭年製」現身，對藏器的博物館而言，正提供了「資料掘礦（DATA MINING）」的機會，有心者應以此為度，加以研究亦是藏趣所在。

《耕硯田筆記》記錄：「乾隆時期製壺多用模銜造，其法簡易，大彬手捏

現藏博物館的朱石梅三鑲壺（上圖）
製錫高手也是書法大師（左頁左圖）
刻劃風格比對依憑（左頁右圖）

遺法已少傳人。彭年善製砂壺，始復捏造之法，雖隨意製成，自有天然風致。」

一說浙江桐鄉人，創「捏嘴不用模子」和「掇暗嘴」工藝，善銘刻、工隸書，追求金石味，與時人陳鴻壽（曼生）、瞿應紹（子冶）、朱堅（石梅）、鄧奎（符生）、郭麟（祥伯、頻伽）等合作鐫刻書畫，世稱「彭年壺」、「彭年曼生壺」、「彭年石瓢壺」。

多元技法首選集一壺

一九八六年出土，江蘇省淮安市清王光熙墓的「楊彭年款三足扁壺」，淮安市博物館記錄：「高3.7公分，口徑4.4公分，泥質呈肝紫色，淘製細膩，壺呈扁圓形，坡頸平口，壺蓋周邊突起，扁蓋，壺嘴短、內壁為一眼，把呈圓形，直腹，壺底有呈等腰三角形排列的三個乳狀足，壺肩有一周銘文『台鼎之光，壽如張蒼，曼生作乳鼎銘』十四字，為陰刻秦漢體，刀法縱肆爽利，壺身有二印，把下一印為『彭年』兩字，壺底中間一印為『香蘅』兩字，二印均為陽文篆書。」

壺身有「彭年」陽文篆書係為公信力十足的出土佐證，同時期製錫好手作品傳世令人叫絕！

盧葵生（1736-1820）活躍於朱堅同一時期，傳世品「盧葵生刻烹茶圖錫茶壺」在《中國古代茶具展》中有如下紀錄：「高12.5公分、口徑6公分，壺體呈方形，橋鈕壇形方壺蓋，壺腹四稜呈上斂下侈之弧形，四方形扁圈足，腹部設扁方執柄和方形短流，流的根部呈長方形，緊貼在腹下部。腹部的一側淺刻二人依石對坐，有持扇小童面向置水壺的茶爐，左上角刻楷書『掃石待烹茶，陳農』；右下角為白文『葵生』方形戳記。腹部的另

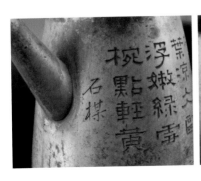
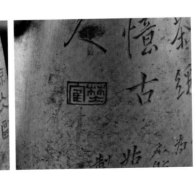

一側刻篆書『春芽細煎，束風一廉。今日何日，谷雨之前。』其後署『竹汀居士書』，下刻白文『大昕』方印。大昕即清代著名學者錢大昕（1728-1804）。此壺的製器、繪畫、題詩均出自名家之手，為茶具中所罕見。」

年款錫壺 多媒材應用

盧葵生以漆砂錫胎製壺沉斂儒雅，運用家傳製漆工法入錫器，展現多媒材經典巧技！清初到中葉的製錫大家，博物館珍藏傳世品中，有年款的錫壺常見多媒材應用。

《中國古代茶具展》收錄「澹遠堂刻梅花錫茶壺」：「高7.5公分、口徑6.5公分、底徑10.5公分，呈馬蹄形，圓形平底，壺口凸起一周如圍欄，蓋上嵌柱形白玉鈕。壺的執柄鑲藤條，髹黑漆，嵌銀絲獸面紋及『澹遠堂』篆書款。壺腹一面刻折枝梅花及『桐生寫』款，一面刻『梵玉』及『道光七年（1827）丁亥臘月時為雪天氣甚寒原壘岑寂清興勃發愛刻此壺因書數字以記之』，並有『符生』及陽文橢圓戳記。」

《中國古代茶具展》收錄「嵌玉八棱形及扁圓形刻詩錫茶壺」：「嵌玉八棱形刻詩錫茶壺，高8.5公分、口徑5.7公分，壺體呈八方棱形，有四瓣柄形矮足。壺蓋的鈕、流、執柄均為青玉鑲嵌。壺身刻『半塌茶煙新雨後，小欄花韻雨初晴。又山。』」

上述兩錫壺媒材中，玉、藤、銀媒材應用，看見錫

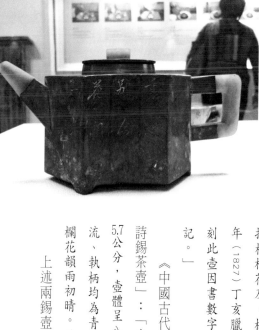

感知與美學詮釋

以玉為把，嘴鈕為飾的三鑲壺蔚為流行；現藏北京故宮清道光時製的年款「錫包壺」，在耳柄及流嘴鑲上青金石，複合媒材獨樹一格。藏品紀錄：「壺呈六方形，六稜出筋，帶有弧度，似花瓣狀，平底，下承三足，平蓋，圓鈕，紫砂內胎，內底鈐有『紅珊館製』印款，外部包錫，圓形玉鈕，直流，耳形柄均鑲青金石，壺體三面刻花卉，三面刻詩句，其中一面刻有隸書『清泉白石』，下有『道光己丑清和之吉素川作』，由此可知此壺為道光九年（1829）製品。」以錫為單一素材做壺，原是形器原型，經由複方媒材創新花樣！然，以錫為本是原汁原味。

錫和紫砂展演的茶器為壺的形制，及其再現的品茗文化，在論述中或由不同社群占據的觀視位置和觀看方式，會產生多變性的角度，稀有珍品的美學張力中，又經由一場場拍賣行動再現了價值的敘事，今人在行情指數消費中，重建三鑲壺的認同熱度。

茶人社群的生命感知與美學詮釋，作為三鑲壺的高度工藝技藝展現，如何透過品茗經驗，建構壺獨特的文化象徵與品茗人心性的互動？

7章

灰姑娘傳奇 錫建水點廢水成金

品茗間默默付出，低調的關鍵角色，茶席的流暢推手

品茗擺茶席，充分表現茶人美學涵養，選器、布局配色各表特色，惟沖泡之餘，產生廢水及茶渣時的用器卻少有著墨。

稍有巧思，或選用陶瓷缽碗置於一隅，為茶席增色，或因選用不當，顏色衝突造成茶席失衡；職是之故，廢水置放不可不查。

水方、滌方、滓方

古人講究品茗用器，用來裝廢水或茶渣用器被賦予專司專用，叫法也互異；唐陸羽《茶經》四之器中，就出現三種相關器名：用來洗滌茶器的「滌方」；用來集放茶渣的「滓方」；以及專用換洗裝水的稱「水方」。不同器名，不同容量，採用不同的材質。

《茶經》中的紀錄是：1.水方：以稠榜木、槐、楸、梓等合之，其裡并外縫漆之。受一鬥。2.滌方：滌方以貯滌洗之餘，用楸木合之，制如水方，受八升。3.滓方：滓方以集諸滓，制如滌方，處五升。

水方、滌方、滓方，名稱不同，用法不同，各司其職，今日品茗用器整合為一，看似簡約，少了繁節，卻也降去了精緻！回探陸羽翔實記錄器物容量和裝盛廢水的渣方，卻可得到新意！

先由容量看出品茗程序中的節制與精道，裝廢水的容量代表了什麼意義？

唐代「一升」等同現代用量的0.2升，即200c.c.。換言之，作為當時用的滓方五升等於等於今日1000c.c.的容量。

古今品茗方式互異，唐朝煮茶法動用二十八種茶器；今人有壺有杯隨興可泡，擇器功能好用外，還得兼備顏色與形制搭配性。對於原本細分的水方、滌方、滓方，以今日品茗功能來看，叫「茶盂」或「滓方」，在今人演繹茶席間，留有很大著墨空間！

茶席配角 不可或缺

滓方，顧名思義用來盛放茶渣之器，十分不起眼，惟滓方受到日本煎茶道應用時，有了不同凡響的表現，其名也改稱「建水（Kensui）」，在使用規則中出現不同材質如銅、

自性清淨，無有浮動

銀、陶、瓷、竹、木，其中最耐人尋味為錫製建水，衍生了「錫建水」的器物系統，在形制、大小方面，產生多樣性的變化與呈現。

錫建水雖常被視為茶席配角，但集多項功能於一身，用來裝茶渣、廢水，有著不可或缺地位；擇用建水不只是看哪個名家打造，或是出自哪品牌；重要的是擁有者、亦即擺設曼荼羅的茶席主人如何將之與壺杯等器合宜搭配？如何應用自如？又如何從微觀探見錫建水的山水意象？

錫建水散逸茶道美學的觀照，由一個命名看見擁物的涵養，引用詩歌中的花、月、雲彩等文字情感，將貌不驚人的建水取名，映和出周遭情境，這是品茗心化物境的意象，也是品茗的「涵化作用（cultivation）」。

藉由錫建水優雅命名，潛移默化產生詩境的認同與價值觀：由最初的擁物之情進入鑑賞美感，一件建水就有一段過程，深深動人，在因緣際會中遇見茶的知己，將建水視覺與物質文化連結，挑動了品茗用器多層次生命經驗。

器因擁有者而貴

千利休的弟子山上宗二（1544-1590，千利休弟子，本姓石川、號瓢庵）撰寫的《山上宗二記》寫到，「壺」形制的瓶子於十二世紀左右從中國南方傳入日本，在中國為實用器具，直至日本茶道拿來作為鑑賞、儲存茶葉之用。看似平凡的生活用器，應用成為特別規格茶道用器後頓生名望！在宗二眼中，茶具的重要性不只來自形制，其「擁有者」更扮演重要角色。

換言之，茶器因擁有者而尊貴，「名」不僅只是名氣，也加進了巧思的「命名」，

不可或缺，點廢水成金

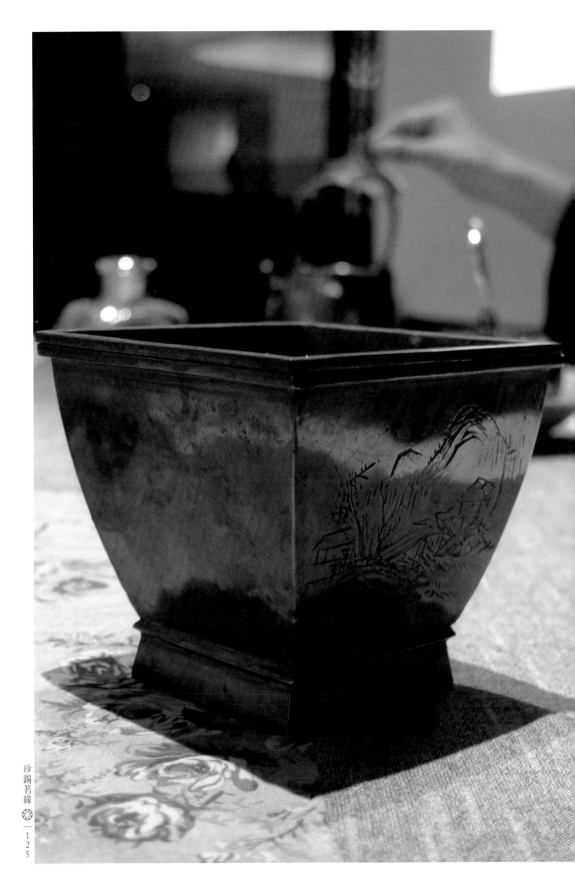

無用有用　交會互動

一件「壺」交織出複雜的多重空間，現象與物品得以呈現更廣大與多層次的生命。

器物命名反映茶主人的身分、出生地或是其他隱知識，若只將錫建水視為裝廢水的容器，那就錯過她可能連接的多種視覺可能，品茗者若能透視交錯其間的現象，穿越建水更廣大和多層次的生命，建水由錫而造的內涵就豐滿起來了！

由形制來看，方或圓形的錫建水，注入廢水的當下意味著水與「發」的象徵，水入

山上宗二以花、月、雲等命名茶器加分，更增添器的說服力，一件不起眼裝盛廢水的建水傳承至今，故事性意象應與真實結合，爆發綿延的後座力。

例如，山上宗二敘述一件「橋立壺」，那是在丹後國美景「天橋立」發現的，將軍足利義政命人獻上該壺時，引用了小式部內侍（999-1025，日本平安時代中期和歌歌人，掌侍，名列「女房三十六歌仙」）《金葉和歌集》中的詩句所提到「難到天橋立上望思母」情節中的地名。

美景、親情、壺、名人的多元跨界，融合了吟詠詩句的軼事，使得「橋立壺」不僅有歷史背景的驚喜與地理意象的融入，更訴說著茶器與大將軍的一段共修！

錫建水的器物系統（右圖）
觀照品茗心性（左頁）

圓器的圓滿具足，或是水入方器的規矩穩妥，都具有時空特殊性，對中國人群體存在的歷史性而言，建水也承接了代表社會文化人群川流不息的「水」。

洗滌泡飲之後的水是「無用」或「有用」？如何找出「水」、「品茗者」與「茶人」的交會互動，別以為廢水只是廢棄倒掉而已！

事實上，錫建水扮演品茗不生不滅的相會，意思是沒有見到廢水，就不會見到結束，滅這些發生的實相，就看到自性的清靜，無有浮動，那麼原本只是茶的滋味和香味互動間的五感，就在每一泡之間交會！

以集廢水之器，來觀察品茗時的心性，是浮動？是躁進？或是實靜？自我觀照水入建水時，是隨意倒掉了？還是輕移茶盤中淋壺的廢水，讓輕移入建水的嬌柔相遇？以建水之名不涉及過度的解讀，卻能洞悉人與茶、水、器的相互對話。

愛茗者與建水如何對話？

五感縝密的殘響

對話是有意識、有目的性的互動，茶人不經意倒水，水聲巨響，水花四濺！茶人微調動作倒水，靜如處

子，不起波瀾。啟動建水的霧那是有意識？或無意識？這等對話的互動情況中，就在茶人的五感流動中產生了意義。

現象呈現品茗的清靜，即便置茶、入湯、出湯到杯，以至挪移杯的環節，經由肢體動作勾勒的情節與細緻都會在過程中清晰交代，細緻地即使進入尾聲、將廢水倒入建水時，只留下縝密的殘響。

建水是茶人耐心、細緻的對話者，具有相當機能性，並非被動地用制式儀軌表現完成，品飲精心地收尾，就像勾勒線條再予設色完成創作，書寫品茗園林殊勝、值得細細品味。

茶和杯是承載茶席的視覺中心，相較之下，建水是茶席視覺中的弱勢，卻承接了茶席香醇後必然的廢水，是中介者、承攬者，也是轉達者與挪用者，從原本單一的視覺經驗，進入水流快慢緩急階段，轉達茶人心緒起伏。

建水雖不如壺杯吸睛，卻是茶席上不可或缺的「地景」。

建水建構的地景藏在錫刻文字，詩詞歌詠的詞彙，透過內容、形式與品茗情景發生關聯，正是品賞景的好所在。

一件「潤生」款四方體建水，上寬下窄，側面線條呈現細緻下縮的弧度，體表刻著「水禽飛去疏烟滅，碧螺幽人製并鐫。潤生」。頂蓋中心有著銅錢形制的水孔，另一側刻劃山水茅屋。

建水映和周遭情境

詩歌短筆 桌上地景

「水禽飛去疏烟滅，碧螺幽人製并鐫。」寥寥數語，掀起一幅煙雨江南水色，看見了蘇州縹緲峰臘梅樹下共生的碧螺新綠。承載廢水的建水布滿著江南情調？不起眼的茶席配角身上，竟鐫刻著行氣暢快的遒勁書法？

一次品茗與茶景交會的常態，賞器視覺經驗受到物質文化的影響，在短短文字中令人歇腳停駐，錫建水身上的詩歌或短筆，正等待有心人的貼近，探索詩詞內容表述與其深層文化構圖，器身山水茅屋的風景詩境，交錯成為今人恬靜的想望。看似簡單的茶器，卻能複雜地重現圖像描述觀點，在巧工細琢紋樣中，統攝品茗文化的互動。

六方錫建水，一方一圓，每圖採吉祥圖案為主題，若浮雕凸顯其紋樣，有福（蝠蝠）有靈（靈芝），雙合即「福至心靈」，是錫工巧思，也是委製者的祈福。

又以「節節高陞」寓意的節節浮雕，寫實筆觸勾勒竹影飄逸，昂首矗立的竹節並非孤芳自賞，而是傳承流轉了中國吉祥視覺的物質文化到茶具身上，這些傳播印象符號，將隱喻的複雜符號匯聚（convergences）在錫建水身上。

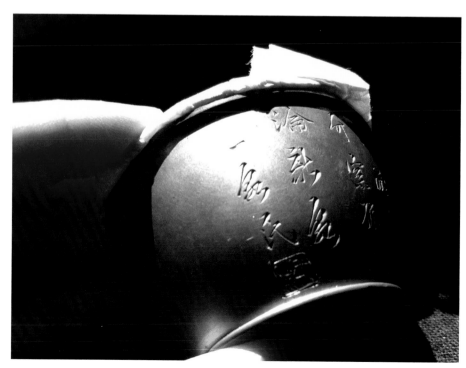

跨文化影響挪用

六方錫建水確實將社會情境畫面帶進視覺傳播，在多方文化交會時，不單只具備單向功能，更透過其器表紋樣的「跨文化」立場，統攝日本煎茶道，並從「影響（influence）」的觀念轉為「挪用（appropriation）」，日本茶道具中的錫建水形制、紋樣的挪用，「唐物」的風行並非偶然。

落有「清課堂造」的圓形錫建水，錫面以霧面處理，露出光潔的鳥紋，器表層次分明，霧光降低潮化氧化的機率，常年可保新潔。由此探析同形制的錫建水，光從錫表層的處理方式不同，即可分出產自中國或是日本。善用唐物紋樣的日本錫建水，同樣以「銅

品茗不生不滅的相會（右頁）
微觀探見錫建水意象（上圖）

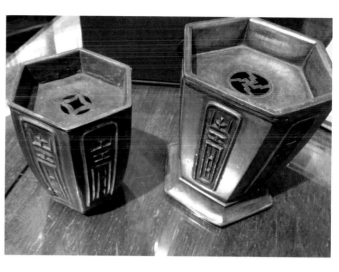

錢」紋樣彰顯其所受的文化影響性。

錫器表不受氧化是絕對優勢？還是少了風化帶來的多端變化趣味？見仁見智。而在一對以「壽」字為主題的建水上，則以「宗記」為款，說著其「交會互助」的文化題旨。

六角形制入水孔，一為錢幣孔方兄圖案，一為「卍」字圖案，十足吉祥紋樣，加上立體浮雕裝飾的「壽」字，分陳六面，在主人照料擦拂下，錫表光華潔亮幾近銀色！

同樣形制，製法看來出自同一手法，精製錫器的口沿均嵌上銅，以「點銅」來增強消費者信度，也令錫建水多了一番修飾，建水圈足外敞高立，更凸顯挺杖俊秀之美。

心境告白 點水成金

以銅挮絲入錫的功法，是高超錫建水「立功」的表現，工法震撼人心。

銀挮絲入木器，銅器常見文物銅爐神像之林；而以銅挮絲入錫器，則以建水表現為最，在錫蓋挮入「雲紋」，就讓器表氣宇軒昂加添幾分貴氣，器身用

交會互助的文化題旨（右圖）
建構地景，銅錢納福（左圖）
蝙蝠與靈芝就是「福至心靈」（左頁）

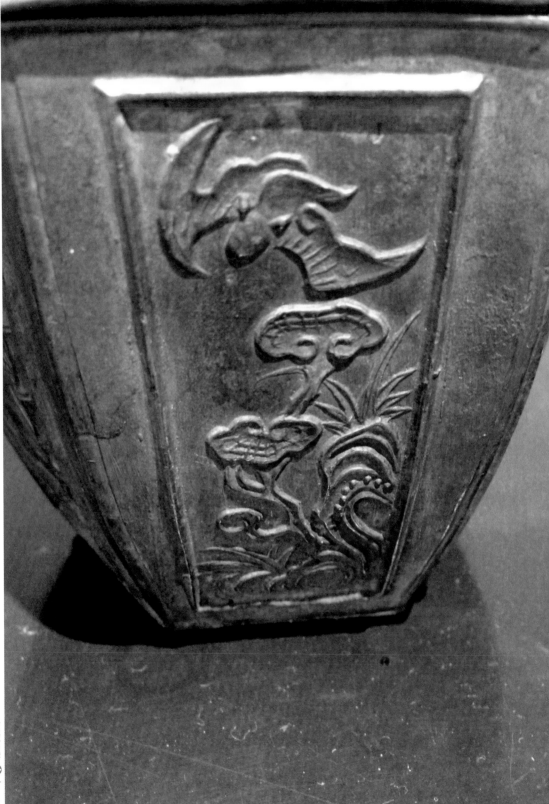

銅絲嵌入作畫，用的是寫意單筆風格，簡約中露出錫工為此器帶來的新視野：簡約單勾，枝枒的婉約嫵媚，也不得不令愛茗者注入廢水之際，多看她兩眼。

一件錫建水展露大觀花鳥印象，而微觀圈足時，發現錫工刻意用包銅元寶形圈足，襯托該器物的尊顏，底部以銅掐絲落款「舍宮」訴說著就連裝廢水也應有的誠意與慎重。

茶席泡飲焦點在茶、在壺、在杯……一切的在意到了倒廢水的終曲，反而容易淪為一種例行公事，不在意裝盛廢水器物的美中不足，或者即使用對建水，卻輕忽了倒棄廢水瞬間快慢緩急的心境告白，那麼錫建水原本默默付出的低調，卻成為漠視的輕忽。

從表面上來看，正視品茗程序中的「倒廢水」，擺脫收拾整理程序「漫不經心」的刻板印象，更甚者在深層，留心倒廢水的細節緩解了泡茶的「刻意」，提供品茗另一現實生活的「生滅」之必然。

活水注入壺後，流過壺身後的「廢」，不是品茗者有意無意的顛覆，而是一種日常性必然的領悟，重要的問題在於，有沒有可能去留心？有無徹底擺脫任意「棄置」廢水的分別心？品茗是行動的過程，是一種看待感知的方式，更是徹底詩意改造與征服。那麼，如何實踐？由倒廢水入錫建水的細緻開始……

錫建水成為茶席不可或缺之器，她的生命中不可承受之輕，在於使用者視覺經驗的移動，是一次輕描淡寫？還是一回凝重注視？帶來觀景回應大有不同。

錫建水的畫風景象，反映品茗心境交錯的迴向，不只是承接茶渣、淋壺水或是溫杯水的弱勢，其實經由茶席主人的浮動或自在，倒水都映照出一次茶席的內在心靈，當在賞珍錫建水時，如此機能點廢水成金的貼心不知有沒有浮現？

日本建水，唐物紋樣（右圖）
茶與人的交會互動（左頁）

「誠意的平台　錫茶盤承先啟後」

茶與人的轉運接軌，揭開娛樂性的璀璨人生

茶盤作為茶席上的調和角色，考驗著茶人選器配色的真工夫。素顏的茶器置放在錫盤上典雅沉靜，看似不起眼？於是認為茶盤在品茗經驗中的功能，只是放杯托用、轉乘給茶客人的瞬間？茶盤是次角，卻起了承先啟後的功能，是一座充滿誠意的平台，搭起一杯茶和品茗啟動的接軌，品味帶來的「清、香、甘、活、醇」與精神娛樂性，都得由茶盤來起承轉合。

煎茶道著墨茶盤

中國大江南北各地「事實茶道」中，品茗泡茶面貌多元：有潮汕功夫茶、台灣老人茶……不同稱謂，用器泡法各有千秋，卻共同有用茶盤的經驗，卻同樣地將之視為理所當然、少見著墨茶盤一身璀璨。

如是習以為常，茶盤的多樣材質與功能用途被忽視了；反觀日本煎茶道重視茶盤，將茶盤依功能細分，標明了形制用途與特定使用場合，盛景令人耳目一新。《煎茶道的基礎知識》提及茶盤的功能用途：

一、**手前盤**：是茶席用來置放茶壺、茶杯之用。選用手前盤時要對茶席對象有所了解，進一步使用茶器的色調、形制顏色統合搭配。其實，茶人心中應用的茶盤，卻沒有特定形制。

手前盤常是茶席中最能發揮實際用途的平台，茶人將壺、杯、罐全員集合，在茶盤中擺得井然有序，排列迎接茶客的欣喜誠心躍然而上！

二、**三器盤**：只放置特定茶器，將錫罐、茶則、袱紗滌巾三種器物放在一起，作為在茶席進行前賞器之用，其體積較手前盤小。如此分器裝盤按承裝器形大小安排不同盤形，以達到最適效果，也使茶人們在品茗過程中，將焦點集中在盤中來品賞器之美。

三、**取用盤**：主要放置茶托與茶杯，傳遞給茶客取用，經由茶盤承運的茶與托，承載著溫暖的芬芳，然後一杯一托，依次溫雅地由茶盤取出，放在茶客面前，如是敬器惜物，彰顯出錫茶盤承載功效，也牽引出一種敬意。

四、**通用盤**：泛指最常見的五大茶席中，主人與客人的杯子共五件，便指定使用這種通盤，這也是日本煎茶道受到中國明清文人品茗文化渲染，與先仿效後所創新出來。

愛物惜物 承運保護

煎茶道用的茶盤經過精心規劃，細分功能命名，對中國品茗活動而言，統一用「茶盤」稱之看似單一，卻也蘊藏一盤多用的共通性。然而，日本煎茶道締造茶席茶器的多樣性，在用茶後進而端出甜點果子盆（盤），或是賞香用的香盆（盤）……也形塑了不同盤的功能，並取用各領風騷的名稱別號，豐富了盤的形制世界：有圓盤，方盤，長方盤，花葉象形盤……

煎茶道用盤如此繁複，連動茶席活動空間：茶席在榻榻米空間裡進行，每件器物放置盤內由此承運，多了保護也多了愛物惜物的心。

茶盤亦曾是中國品茶時的運載器物，一般多用深植成為常民文化一環，例如婚嫁時「奉茶」須置杯於盤上為宜，以示禮儀與常軌，這是盤與茶互應的體現，也是以盤為尊的演繹。

茶盤是茶錫的調和角色（上圖）選器配色大考驗（左頁）

如何聚焦茶盤中的文化風景？茶盤紋樣蘊含大量寓意，是為實體書寫吉祥祝福符號的舞台，歲寒三友中的松、竹、梅，或四君子的梅、蘭、竹、菊，彰顯百事如意的百合、柿子、靈芝，或象徵「開窗靜友」的佛手柑等，經由茶盤開啟一幕幕風雅影像，映入茶活動的時空中。一件矩形雲間崁銅茶盤，以梅花紋路是為表明品茗的清新？清幽的芳香是茶的本尊，茶盤傳送了氳氲，在梅花瓣中成為一種芬馨的投射，亦是品茗時視覺與嗅覺的雙重感動。

線框示意的圓融襯景

當茶杯登上茶盤時，原本的枯索增添了幾分溫暖，在肅穆的灰色背景上，吐露羞澀的嬌寵，原本只是一個單一的傳遞，卻迸發人和茶盤的和諧對位。

是忽視？是逃避？注視換來莊重和茗心的體味，錫茶盤的不起眼，卻有來自中國錫工的匠心獨運，矩形錫茶盤，帶來線框示意的一種圓融，是對茶湯滋味和融的表態。

接收了茶盤的示意，接著茶人如何泡出茶湯的如膠似漆？這正是品茗之間，相融相和的一期一會！

大型錫茶盤擺出一種氣派，突破了傳統三人喝茶的「三口為品」。五人品茶，是一個參差排列的組合，錫茶盤上的杯子，茶湯到底全部要均勻，還是要按著輕重濃淡不同的區隔，讓出湯的壺與杯具有自主性，可以迎合品茗口味的濃淡？

又是誰說每一杯茶湯的濃度都得要一致？品茶的人，原本就可以選自己的口味，是茶主人的主張，還是過分的要求？茶盤上的茶杯有了解釋⋯一致

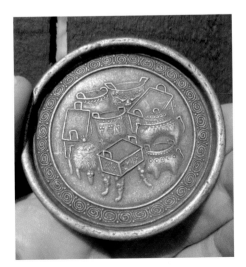

性地濃淡是一種拘謹，是茶人的
自我律己，若是懂得調配轉換，
按著品茗者的口味，淡的早些出
湯，濃的留後墊底，貼近圓滿。

茶盤的聚焦，壺與杯像樂章的音
符，是會跳躍的。

茶盤的大小規制彰顯凝聚
力，用實例來看，一件落有「顏
和順正老店」字樣的荷葉邊茶
盤，就像是一池春水上漂浮的荷
葉，有春凝春露捎來的訊息，錫
的柔軟加上錫工的巧手化作春泥
無限；錫盤荷葉的滾邊，應和著
如是的輕慢，整顆心被荷葉茶盤
所牽引著清涼意。

茶壺駐足的方寸

荷葉錫盤的中心為軸，鏨刻出葉的脈絡，條理分明地挑逗著，讓人猜不透誰才是真荷葉？錫茶盤策引入茶席的焦點，成為茶與人的使者。如此多嬌的荷葉茶盤，若放置兩杯，分傳茶人；若是兩相識，品茶人原是不相識的邂逅，品完茶後，置杯入盤，正是偶然的相遇，在茶、杯、盤的伴奏中⋯⋯

茶盤帶來品茗的尊
榮與愉悅（右圖）
荷葉滾邊引來清涼
意（左頁上圖）
梅花紋樣，芳馨的
投射（左頁下圖）

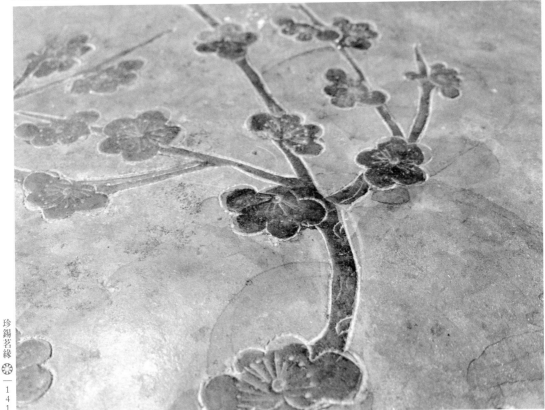

私密的茶盤，承載著茶杯，是茶壺駐足的方寸。一件以瓶欄為飾的錫茶盤，光影從瓶欄投射攀升，細琢的花瓣紋路，描繪著品茗的蕙質蘭心，是一種細心的微觀，從錫盤的粗獷裡，尋覓涓涓的細緻，不再只為單一茶杯的承載，錫盤的功能多了讓壺棲息的停泊。

少了這樣的平台，壺會是孤零零的，杯子會落單。

一件錫茶盤，不單為茶席之用，而是平日置放杯與壺的場域，沒有太多的期待，壺與杯原有的配合，只有務實的面對：每一回盤中的壺與杯，都會有美好的演出，這正超越了茶席設限的藩籬。

錫盤的多變樣式啟動視覺經驗，若或以常態儀軌來擺設盤中風景，若只沿用過往經驗累積的陳列運命，多讓人不足為奇；然而，茶盤設計工藝技巧的好風光帶來連連驚歎，錫茶盤的內景賞析，正揭開一場珍錫茗緣……

一件八寶欄飾高足茶盤，做了獨立宣言：八寶的輪、螺、法幢、寶瓶、蓮花、雙魚、盤結、寶蓋，揮灑著人文氣味的符號，要是少了八寶，錫茶盤的傳世，就如日暮低垂，無緣賞見茶盤身上今日的風景。

氧化迷障　無損童顏

茶盤的藝術工藝，常見在使用中被人忽略、頓失童顏，轉而披上一身風霜，錫的氧

氧化迷障，無損童顏（右圖）
八寶欄飾的獨立宣言（左頁）

化帶來視覺迷障，隱藏原有相貌的況味，等待有緣人走進細看紋飾，去領略空靈的虛實……茶盤接軌時空膠囊等著你。

錫茶盤紋樣亦揮動塵囂的干擾，若是心田一抹舒坦，明心見性的茶人重新演繹，茶盤有著無限的可能，卻潛藏多樣的面貌，靜待有心人再現錫茶盤珍稀瑰寶之華美，超連結出茶器品飲微觀的氣韻。

廣東潮汕一帶功夫茶品茗的典範，就是每一杯茶經由選茶配器的功夫沏泡才飲，如是精心選用茶器才見真功力，也看見了潮州工夫茶演繹中，從一座茶擔開始，涵納了泥風爐、茶銚、風扇、火筷、孟臣壺、若琛杯、茶墊、茶船、建水、錫托、錫罐、茶盤等器物，不厭其煩地配置搭用，串聯起茶道具醞釀出的好滋味，才能品味功夫茶過程中，每件器物看似各自獨立、卻息息相關的契合！

茶人與器物的相連，茶盤在其間穿針引線，泡飲出絕妙滋味，用肢體牽引的茶香中，茶盤的使用不單是傳承自功夫茶，現代品茗中，巧思善用，盤中有物，用來得悟，上演了一場實境秀！更經由茶盤搭起東西文化的交流平台。

繽紛茶席舞春光

美國賓州大學二〇一四年茶展（2014 Regional Tea Ceremony Exhibition）中以潮汕功夫茶泡飲法概念，擺設「繽紛」茶席引入窗外校園裡的美麗春花飛絮，飄送到屋內的每個角落……如是脫俗的心情，茶與人結合的魅力正起，美器的跨界魅力也就不再陌生！西方愛茗者遇上古典茶器亦然動容！

茶席上的花布來自台灣，上面散落著鮮花，在真實與虛幻之間，品茗的身體感更加

敏銳了，同場以紅色的熱情加上綠色的冷靜擺出的茶席，西方學子學泡工夫茶，用細密的肢體語言，當茶湯從壺嘴緩緩流瀉入杯，纖手持杯與托放入茶盤，正如交響樂章的序曲緩緩升起，現場品茗者渾然融入春日飄絮的花朵，就在這回功夫茶的造訪中，迎著春之喜悅！

錫茶盤還凝聚了親情，讓西方學子端起茶盤請長輩品賞一杯茶，體會了以茶侍奉的溫馨。茶盤帶來一種凝聚力，一種舉世皆然的溫情：原來品茗的親情味才是真正的好滋味！

誰說茶盤只有置物之小功？事實上，茶盤不只實用，內景更是風光明媚。

錫茶盤形制大小，各有千秋，各展其才。小型的茶盤，一度單獨以錫與瓷作為複合媒材，出現了給壺專用的錫盤。這類錫製品大多是客製化，呈現的樣貌亦見瓷與錫的「複方」，珍稀尤物

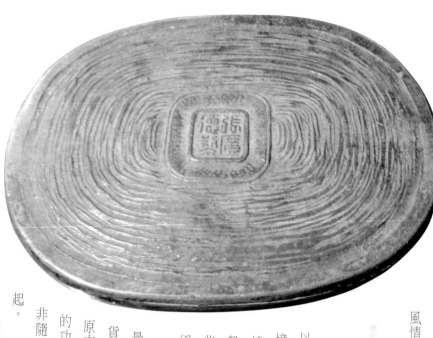

風情萬種！

襯景重任　低調奢華

落有「雲生茂戚號造」的圓形錫盤，器表以陶為體再上釉，揮灑出一幅表露品茗瀟灑心境的潑墨畫，自然而然成了壺與盤速配的紅娘！錫茶盤是壺的安全堡壘，當壺遇上素杯茶盤，好比玉器或瓷器文物藏品有專屬木座，這些量身定做的酸枝或紫檀，原本雖居於配角，卻身負「襯景」重任！

錫茶盤的襯景，刺激茶人選器的美學能量。壺的形制是宜興的光貨？筋紋器？或花貨？每一把壺的材質，如朱泥、紫砂等材質，原本就隱含著多樣的變數，考驗著品茗選茶用器的功力：何者才登對？何者兩相宜？選盤搭壺絕非隨興捻來，用心注重細節，盤帶給品茗高潮迭起。

錫盤能量在二元對立的思維中爆發，珍愛的壺器在使用完畢、清除茶葉之後，必須開啟壺蓋，讓壺體通氣，接著將壺放在錫盤上，能讓壺安然地屹立錫盤、散去一身的水氣，錫盤功能為上，兼具烘襯的加分。

味蕾風景　豐饒符號

錫器功能引動並非一蹴可幾，應具足微觀之心，才知低調中見奢華。

錫盤獨鍾隱性功能，一件方形嵌銅石榴紋錫盤，見其紋樣的祈福與繁盛，隱喻著茶湯入口後堆起的滋味，開啟了茶湯與味蕾的對話，有了這樣的體會，喝茶的形容就不單只是「好香」或「好喝」。

茶湯描繪的味蕾風景，就如同品一口原本十足東方樣態的武夷茶，放諸西方品茗同好的味蕾，產生了全球品茗共感，引動可可、黑巧克力、花朵、蘋果、梅子、檜木等氣息的食物氣味聯想。那麼原本武夷茶品飲經驗中的「岩骨花香」，明顯表達出味蕾經驗的差異，演繹著茶的多層次趣味！

視覺與味覺的相互依存，往往先由視覺透露喜愛之情！錫盤紋樣帶來內心的澎湃情懷，錫盤紋樣的引導，加上品茗者透過自我嗅覺的訓練，一幅石榴紋樣的吉祥祝福，就不會是中國傳統的豐饒符號罷了？

清代製錫名家「張廣德」接受客製化所創製錫盤，尺寸略顯迷你，卻勾勒出錫工利用淺浮雕的技法，將文人風格圖像活化烙印在冰冷錫器的身影，筆觸流暢，構建出錫盤小而美的透視風景，帶來賞器如入探知隱林的期待！

盤的佛手紋樣，遞送品茗心境的寫照，茶湯入口的滑溜流暢，只是一次滋味的相遇，錫茶盤中柿子紋樣留下「事事如意」的祝福，如是討喜的模樣，並非只是市儈。

那「張廣德」作品不可能媚俗了，錫茶盤邊框雲紋加絃紋，在平滑的材質中，壘砌了山水的疊巒，畫面留白韻氳封凝住了春的生機，在一小小的錫盤裡，遇見了穹蒼的無限。

文人風格圖像活化烙印

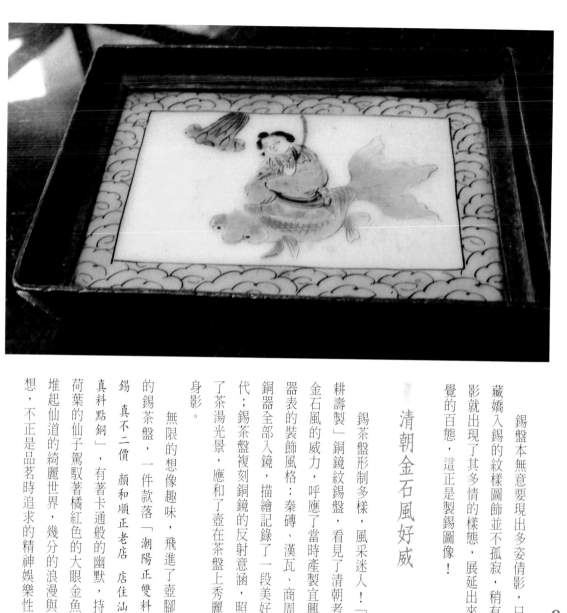

錫盤本無意要現出多姿倩影，只是藏嬌入錫的紋樣圖飾並不孤寂，稍有光影就出現了其多情的樣態，展延出來視覺的百態，這正是製錫圖像！

清朝金石風好威

錫茶盤形制多樣，風采迷人！「金耕壽製」銅鏡紋錫盤，看見了清朝考古金石風的威力，呼應了當時產製宜興壺器表的裝飾風格：秦磚、漢瓦、商周青銅器全部入鏡，描繪記錄了一段美好年代；錫茶盤複刻銅鏡的反射意涵，照亮了茶湯光景，應和了壺在茶盤上秀麗的身影。

無限的想像趣味，飛進了壺腳下的錫茶盤，一件款落「潮陽正雙料點錫 真不二價 顏和順正老店 店住汕頭真料點銅」，有著卡通般的幽默，持著荷葉的仙子駕馭著橘紅色的大眼金魚，堆起仙道的綺麗世界，幾分的浪漫與遐想，不正是品茗時追求的精神娛樂性？

大眼金魚，趣味想像（上圖）

錫茶盤的匠心獨運（左頁）

錫器的真材實料，與瓷器描繪的虛擬空間，在真實與幻象之間，保有理性與感性的平衡。

品茗帶來的仙靈之氣，當然不能只靠錫盤上的圖案；但品茗的自主性經由引薦，先由舌尖觸動茶湯的甜，到舌緣的酸，延伸到舌背的甘，如是表達了酸或苦原本不佳的感官經驗，卻可以轉換成甜與甘的美味。

錫盤的紋樣，觀者因不同的美感經驗，帶來不同的景觀：有人會對金魚與人的共境感到幽默驚歎；但也有人讓這飄飄欲仙動感畫面植入心田，等待一場感官之旅的相會！這是何等的輝煌生花。經過錫盤引來愛茗者心田生花！

相生相和蒙太奇

賞盤中壺器如觀人，先由壺鈕到錫茶盤的足，看見相生相和，再從壺把的耳朵造型，表態呼應錫盤鋪陳的穩練！不同器物、不同材質放在一起，有了蒙太奇的淡入淡出效果，這不是幻覺，而是作為品飲追求的中和之味。

進入品茗者的器物藏林，錫茶盤用一種低姿態承接著襯托著，要不是其間有著和瓷器的共構關係，錫盤身影的綺麗故事常被忽略，只是製錫名家落款作品，光環與身價不寂寞！

當然，沈存周、朱石梅的作品，用金石手法鏨出的八寶紋樣磅礡盎然，在歲月的撫娑中，金石之氣鮮活再現，要不是錫器的寶光幽亮，很難置信器的身世經歷，已是百年

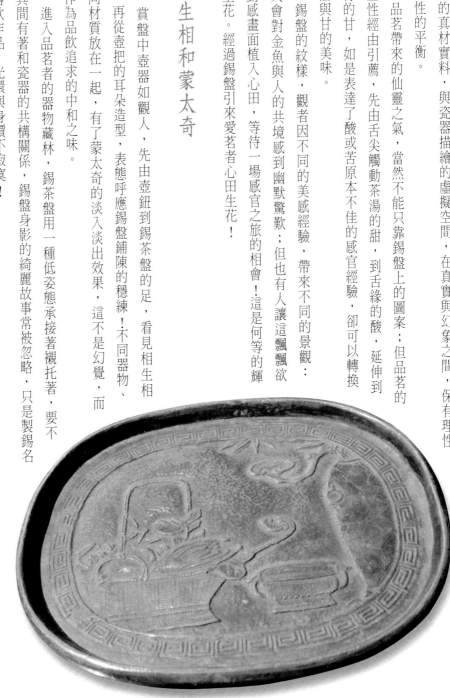

時光！

沈存周的作品是魔幻？是傳統的獨白？詮釋著用器者的品味，沒有喧譁的浮力，唯有令人心定的魅力！

「沈錫」名氣蓋過了實力？還是實力引來名氣？這也是許多茶人心中的納悶⋯⋯沒有好器就泡不出好茶？肯定的答案是：好器好茶相配，還要泡茶之功，要是沒有適材適用的茶盤，是襯托不了壺的英姿，更少了承接襯托的魅力！

錫茶盤的容顏，可以是獨立的個體，孤芳自賞與不同形貌茶器競相高下，也可作為承壺的配套演出！盤、壺與杯一旦現身絕無冷場。

錫茶盤上的杯與托，冷靜等待茶人熱情的注視。杯裡的茶湯，如膠似漆，就在茶人雙手置放杯在盤上的當下，點燃茶湯的生命力。當下的茶湯水波蕩漾，明度與色度帶來的觀色，正為探見茶湯的美好，促動茶人滿心的喜悅！

錫盤寂靜錫色中隱藏躍然的紋飾符號、落款標誌，正撥雲見日地再現。今人以錫盤調和茶器形制與色調，互補互助，媒合視焦，引動生機！

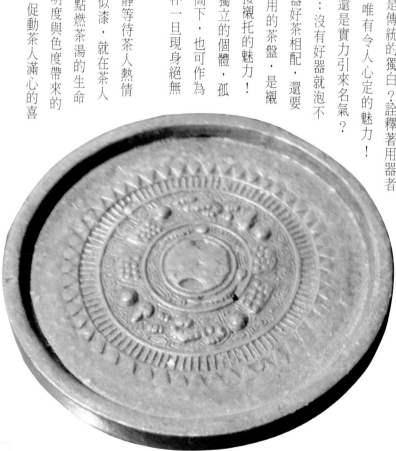

藉銅鏡為師，錫盤
爆發能量（右圖）
錫器理性與感性的
平衡（左頁上圖）
珍錫紋飾的風生水
起（左頁下圖）

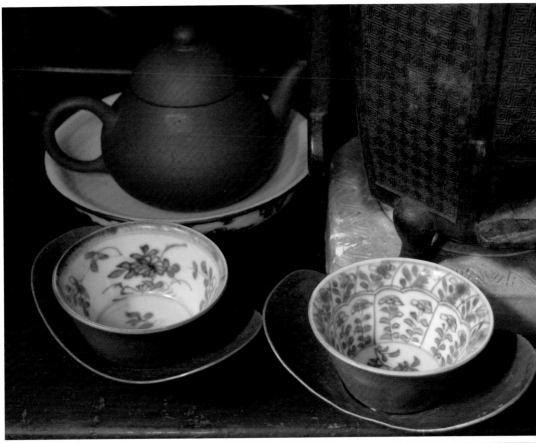

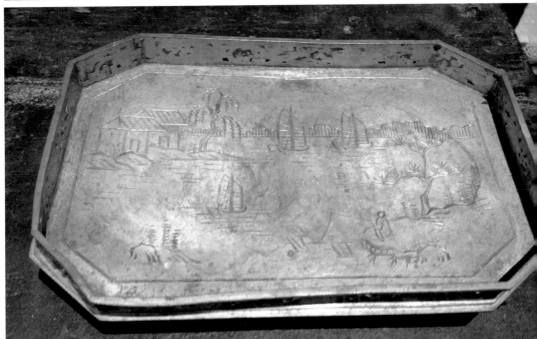

9 ▌［珍錫工藝傳百年　激情的亮點］

鑲嵌、內繪、乾漆展奇技，
素面、銘紋、詩文的風景賞味

錫器百年經典，技法百陳亮麗一生，惟世代交替，面臨絕跡。古法製錫自有一套，然散見地方文獻，梳理錫工藝百年風華。

探窺經典錫藝工法不是懷舊，而是走入其間，勇闖錫製現場，尋訪過往時光中，如冶煉、製模、壓模……不同錫工法技巧的搓揉交纏，讓今人看見珍錫不凡身世。

製錫法所累積專門領域知識，涵括了製成工序的實務經驗，在橫越時空中留下視覺印記，今日再現珍錫身上，思古幽情兼具工藝大成

1
5
2

珍錫映現製錫工法，再現生產程序所凝聚的歷史記憶，又具何等價值與意義？製錫法本有原點，用留存圖像物件等視覺史料為中心，去探討不同時代錫工，在不同地域製造流傳，回溯工藝之美的原點，共構品茗用器生香。

同為錫製材質的托與茶裝……不同形制珍錫功能傳遞，在工藝情感表達有何不同？正是製錫、藏錫、用錫者群體記憶的文化構圖。

錫茶器視為文化產品，從其生產、銷售與消費界面角度切入，將可解讀出珍錫的文化符碼與象徵意義，同時在探究其「過時」之際，從而由史料中找到「先進」：一種已知卻未知的錫所展現的世界。

錫茶器的生產，最早可上溯到三千多年前的商周時期製壺，在河南安陽出土的六件商代錫戈上，表現當時已知應用鍍錫法製器，中國歷代對此技藝的專有名詞是「打錫」，技法自春秋戰國以後，出現錯金、錯銅、線刻等工藝。

打錫的方法為何？〈從錫談到錫器〉文中指出，中國製錫方法多以石模、銅模（青銅或黃銅製）或鐵模灌鑄錫鉛合金的胎體，再將搥製或鑄製的配件銲接於胎體上，經打磨及雕刻、鑲嵌等裝飾手續處理後即成。式樣繁多，形制多仿自青銅器與陶瓷器，也有專屬錫器獨特的造型，以及地方性特殊風格的器物。

錫茶銚益水德的告白

錫茶器到唐、宋民間使用更為流行，與酒器等同為日常用品。《唐書》載：「易銅、鉛薪炭廣鑄錢。」又載：「德宗時，江淮多鉛、錫錢外，以銅溢外。」《新唐書》：

「儀鳳中，瀕江民多私鑄，詔巡官督捕，載銅、錫、鑞過百斤者沒官。」又載：「天寶中，天下爐九十九，每爐歲鑄錢三千二百緡，役丁匠三十，歲費銅二萬一千二百斤，鑞三千七百斤，錫五百斤。」

有關用錫品茗，曾現兩極看法：唐代蘇廙（生卒不詳，五代至宋初人）在《十六湯品》中說，用錫製茶瓶煎的水是「纏口湯」，他認為這種水「腥苦且澀，飲之逾時，惡氣纏口而不得去」；明朝的周高起（1596-1645，自伯高，江蘇江陰人）卻認為：「惟純錫為五金之母，以製茶銚，能益水德，沸亦聲清」。

錫煮水好惡古人有不同論調，今人怎麼看？不同產地的錫器對於品茗有不同影響？錫與水共生有好味？錫器泡茶是加分還是減分？

明清以後，又出現包紫砂、瓷等技法，不但豐富了錫壺的裝飾色彩與形式，並藉此改善錫材質過軟與容易變形的缺點。

錫壺工藝，明代的江蘇吳中木瀆、常熟等地出名，「蓋以品質精良，實非他二所能及」，至清嘉、道以後，紫砂、彩瓷等包錫壺比較流行，同時開始有精品壺進貢，而錫壺同紫砂壺一樣，亦有名家製壺傳世。

製錫用語的商機

清阮元（1764-1849，字伯元，號芸台，江蘇儀征人）修訂《廣東通志》記載：「錫出惠州者，謂之上點銅，錫礦入爐，必用芋芳煉之方，鎔成汁，性堅而清，以製器最精，工人亦極精巧，他省之匠不及也。」惠州現為中國廣東省轄下的一個市。

廣東製錫出名，「他省之匠不及」是真是假？福建三明市永安製錫業亦出名，根據

錫藝工法，視覺
印記（左頁）

當地文獻記錄，舊時江湖上製錫從業人員是為「易邱」、「光亮窯子」，在古代用來區分職業與社會階級的「三教九流」裡屬「中九流」，並供奉「太上老君」為祖師，也有其他地方拜「白雲老祖」。

製錫工具曾經依循舊制，按照老師傅沿用的一脈相傳，同時在行裡也流傳使用的「行話」：分別以「且、衣、寸、口、丁、龍、青、戈、欠」等用語隱替「一、二、三、四」等數目尺寸，操用「密語」背後的「商業機密」，也是耐人尋味。

事實上，流存在錫製品身上的款識，對今人而言亦摸不清出處在哪兒？哪一師門製錫傳承？或是哪個製錫堂號出品？惟在留存縣誌中找尋蛛絲馬跡。

福建《永安縣志》說：「永安錫匠，據舊縣志云：明清兩朝『仍屬汀州人』。民國時期，有浙江籍名錫匠胡隆海在永安城關設鋪開業，並收有多名徒

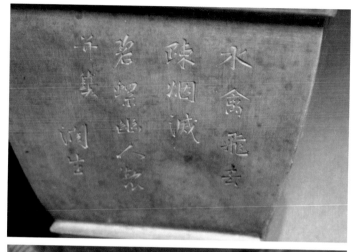

差價互補亦可照做，經營手法十分靈活。」

百歲錫光永駐有撇步

此外，永安錫匠對錫質的好壞，僅憑肉眼即可作出判斷，將其分為點錫、對錫、皮錫三種，「點錫」顏色似銀，質地柔軟、純正，富有伸展性，成器後色白質細光澤耀

弟。」

地方縣誌中詳實記錄當時製錫業的繁榮景象：「永安錫器店多為臨街而設，亦鋪亦坊、設施簡陋，木製櫥櫃擺有成品或半成品錫器，櫃台外即是作坊。一般顧客可洽買成品，也可現場按樣加工，如是舊器翻新，講好

人，為上等材料；「皮錫」色暗質粗，泛黃色，無韌性易脆斷，俗稱「狗牙齒」。

錫原料自古分級分類，說明原料與器物的密切關係，現存的百歲錫茶器有些更見光華，光可鑑人；反觀部分錫器色黑氧化過度，已呈現老態，這些變化當然受到不同使用藏放條件影響。

珍錫款識，拼湊起舊時錫業榮景。《永安縣志》說：「民國二十七年（1938），永安錫器業最輝煌的時候，較大的鋪面有：振興錫器店、藝興錫器店、隆興錫器店、文通錫器店等四家，寶號店東分別是：胡振興、包國文、胡隆海、胡文通，主要分佈在新街、中華路一帶。還有一些規模較小的錫匠，僅在家中或挑擔下鄉攬活。本地的錫器主要有兩大類：一是祭祀用器，如香爐、冥供、燭台、花扦等；二是生活用品，主要有茶壺、酒壺、水壺、湯壺（暖壺）、貯罐、火鍋、煙盒、粉盒、杯盞、夜壺、痰盂等。」

錫製品種類多，錫產名店各有註冊。舊時風光雖走遠了，器物風采如昔。今人比對「胡振興」與「包國文」器店作品手法高下，只留下文字紀錄；但經由器物圖像記憶凸顯了錫和當時生活一段親密關係，這是來自常民生活的一環：一件水壺、茶罐、杯盞正是落入凡間

遠播茶香的平台。儘管他們不是名家手筆，這是天天使用的常民用品；但在歲月摧老後的留存，仍散逸昔日榮光！

非物質文化的榮耀

錫器曾幾何時披上了一身灰黑風霜，原本「類銀」的美譽與讚揚，甘冒成為「破銅爛鐵」的危險，靜靜地自處在世界各個角落，直到珍錫茗緣時代來臨；製錫者已成為聯合國（UZ）「非物質文化」保護對象，透過碩果僅存的製錫工藝積醞，企圖接軌重現製錫的歷史緬懷。製錫工序流程主要有熔解、壓片、裁料、造型、刮光、焊接、裝飾、打磨、雕刻等，此外還有錫包瓷、錫包玻璃、錫包銅等工藝技法。

〈從錫談到錫器〉介紹，純錫越鎚越軟，到一定薄度後非但不易成形，且容易裂

解讀紋樣的文化
符碼

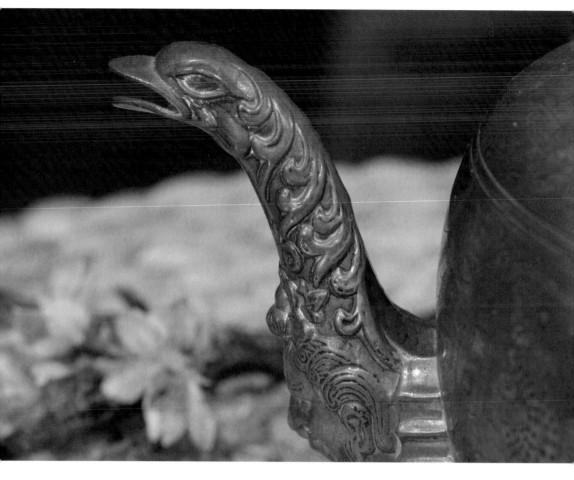

開，此外也受到

溫度極大影響，錫

在攝氏 **18** 度以下開

始變為粉狀灰錫，

溫度再降純錫器具

會崩塌粉碎，為了

免除這些缺點，古

時即將錫中加入鉛

等其他金屬配成

合金，俗稱「錫

鑞」。古今中外，

錫的功能應用不斷

翻新。

錫的英文為

pewter，而英國在

一七六〇年發現用

銻、銅代替鉛，配

煉出一種名為「不

列顛金屬（Britannia

Metal）」的新錫

鑞，代替舊有的

含鉛錫鑞。錫在日常生活中受到廣泛應用，除了錫茶壺與茶罐外，常見的錫製品還有香爐、燭台、油燈、酒壺、酒杯等類別，常以龍、鳳、虎、麒麟、蝙蝠、荷蓮與其他花鳥等圖案紋飾，在器皿上雕刻或製成浮雕嵌飾器表。

今日看海內外追錫，似已雲淡風輕，但過往豐碑未曾淡懷在文獻中！

錫茶壺三字立大功

文獻記錄了錫器曾受追捧的風光過往：「（福建）永安當時一些有錢的人購置錫器，以二十四件為一大套，若購置半套為十二件，小半套為六件。有的軍政大員和豪門富戶為追求時髦、講究氣派，還提供圖樣由錫匠打製蓮花吊燈座罩，然後懸在舞廳或客廳以為炫耀。」

此外，永安錫器現留存於世的以清代和民國時期的居多，精美的錫器多配有圖案與文字，如燭台鏤刻「福、祿、壽、喜」，常見圖案有龍鳳、仙鶴、喜鵲、蘭花、水仙、牡丹等珍禽異獸、花鳥魚蟲、神話傳說、民間故事等，多為吉祥寓意，讓使用者幸福滿溢。

貼心的精緻錫器連當時官員也愛不釋手：兩廣總督張之洞喜好錫茶壺，自號「壺公」。某日有個想要「買官」的侯補知府來拜見，張之洞在紙上寫下「錫、茶、壺」三字考他，侯補知府脫口而出：「錫、茶、壺」是也！張笑道：「能識『錫、茶、壺』尚可造就，著讀書五年，再來聽鼓！」其實，「錫」音「陽」，是金屬的一種，「茶」音「途」，是植物的一種，「壺」音「昆」，是宮中的道路。「錫、茶、壺」三字，每字比「錫、茶、壺」多一畫卻藏玄機！

錫、茶、壺文字大考驗，說明錫壺曾是官員的最愛，也是品味所在，而後民間廣為流傳使用，而清末台灣製錫反映一段時代社會樣態，錫是地方工藝產業，與先民生活緊密結合。

以錫喻賜好運到

台灣製錫發展也有百年歷史，彰化鹿港全盛時期錫舖多達七十餘家，當時富貴人家以錫隱喻「賜」，是一種福氣器物。「打錫」在台灣風光一時，清末流行鑄澆鏤空器皿，並在浮雕中嵌飾寶石玻璃，增加器物華麗美感，到了日治時期後以日常生活品居多，材料薄胎，器物量輕，器表樸實無華，此後錫器逐漸為陶瓷器取代。如今，在台灣的「打錫」職人堅持下，保留錫工藝的工具，並忠實傳承製錫流程：

首先是「洗鼎（爐）」。將錫塊融成液體，注入模鑄，傾注角度精準才能控制做出想要的造型，若是大量製作就須以礱石模（銅模、鐵模）作為模鑄，先行鑄模澆鑄後冷卻再取出，灌注期間備有油燈放置模具下層，用來燻熱模具，防止錫漿附著不易取下。

錫液經由模具取出成型，再經裁剪、搥鑄、銲接、修整、拋光等工序，傳統「打錫」工具有剪刀、木槌及鐵錘，經由繁複打錫後，將不同錫片拼接組合，以焊頭加熱固錫」

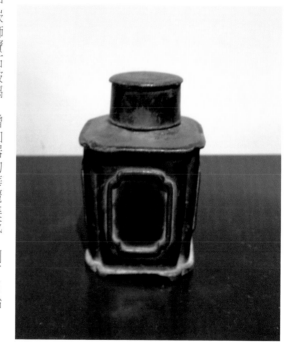

皮殼是斷代的重要
參考（右圖）
非物質文化保護錫
藝（左頁）

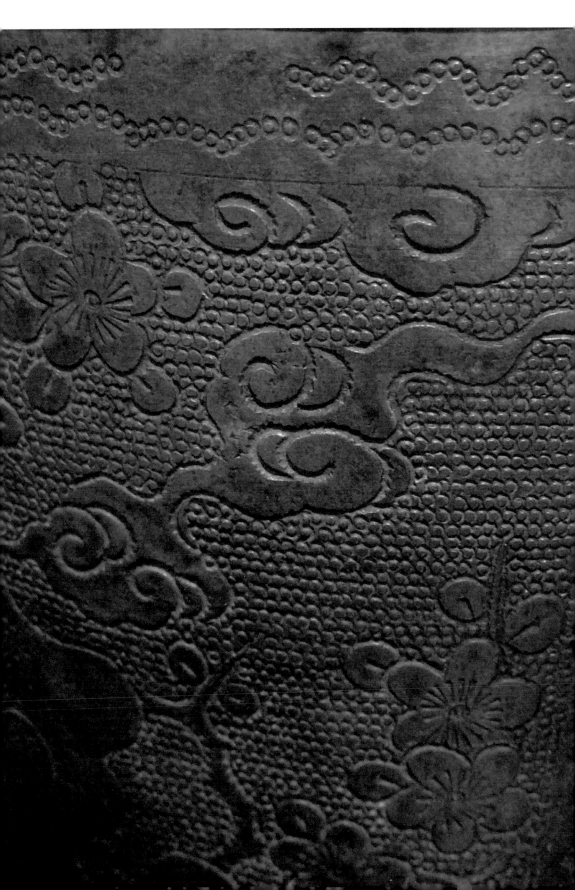

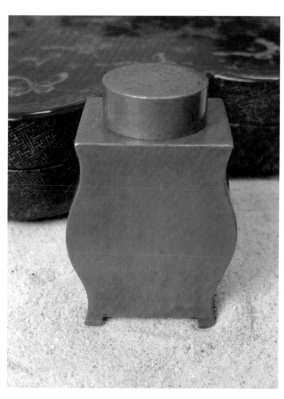

定，捶打工序會造成器身凹凸不平，還得用銼刀來回修整，再以銅板條「拋光」，細部則用砂紙或木賊草磨細磨光，成品才有光澤。

古法製錫藝人漸失，拜錫茶器之賜，兩岸製錫傳統工藝再興，老件錫器的幽光與新品的製成不單是歲月跨度落差，而是工藝美學的流轉傳承！

錫工匠持刀磨亮錫片，這也是機器磨亮所不能及的韻味。昔日製錫由於取材的分級分類、產地不同，錫材品質不同，意味著製錫產製的嚴謹性，以致成為一件錫壺或錫罐，都得經由繁複工序，由融錫、製錫片、裁形、定形、拋光、焊接等才能產出，那麼流傳錫身不壞藏者有幸，努力持錫保態不使其惡化。

包漿皮殼保值

保養之道，首先在於掌握錫的特性，其一是錫的熔點低，不宜長時間高溫烘烤；錫易氧化，長時間放置於零下15度易造成斷裂，保藏錫器最佳溫度就是「常溫」。

保養珍錫，古今有方（右圖）
百歲錫器更見光澤（左頁）

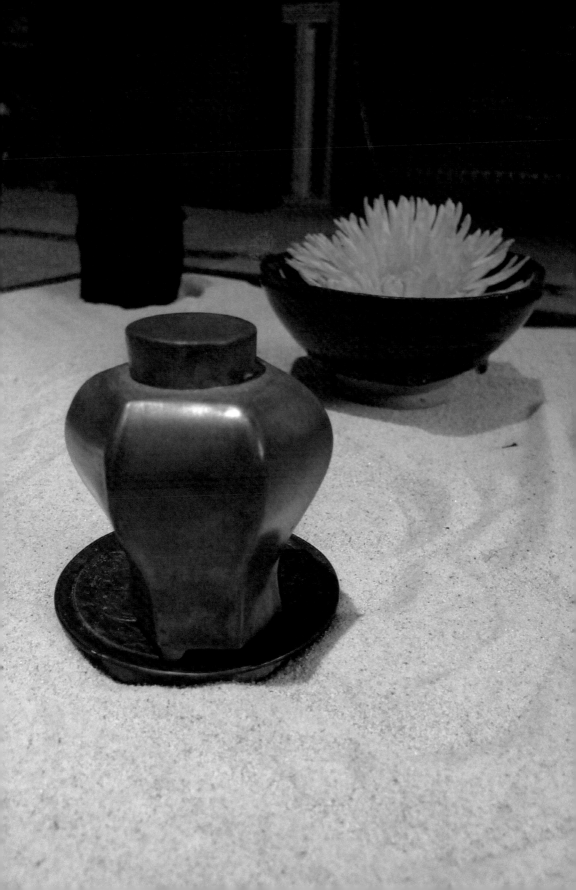

常溫的狀態就是收藏者平日自己的生

活空間中，最舒服的溼度、溫度，這正

符合了器跟隨人，人居的室溫就是最佳溫

度，那麼錫器便可保有良好狀態。

古錫本身歲月上身，加上歲月產生的

「包漿」與「皮殼」，成為今人收藏保養

要點。

「皮殼」意指文物表皮色彩、光澤及

質感，是鑑別古今錫器的重要依據。錫器

若長期處於乾燥環境之中，外表除了光澤

外不受影響；但老錫器不可能完全與濕氣

隔絕，表面受潮會生成極薄的氧化膜，這

層膜會因為不同錫料中其它金屬含量的不

同，而呈現出黃褐、紫灰、紫黑、銀灰、

黑褐等不同的色彩，並與金屬錫的質感、

光澤混合在一起，形成不同的「皮殼」。

皮殼在器表形成的圖案紋路，有的稱

之為「鱔魚斑」、「鯰魚斑」，也成為一

種賞玩角度，無論珍錫呈現何種「斑」，

或是光澤幽幽、撫觸如玉，各富饒趣；但

如何保養、善待珍錫？

掌握珍錫，珍惜茗
緣（上圖）
「錫、茶、壺」藏
玄機（左頁）

古今藏家妙方大公開：可將荷葉梗或荷葉煮水，擦拭清洗，即會除垢如新。如錫器

因故氧化生銹，可用鮮番茄切成兩半，以切面擦銹處，靜置數分鐘後，用清水洗淨，銹

斑即可清除，此外文獻記載取青色蔥段部位，對半切開取黏膜部位來擦拭錫表，可保器

表溫潤可人。

養錫輕拂 光鮮亮麗

古人用身邊隨手可得的花果樹木來擦拭保養，當有其效能；但今日為了保持錫器清

潔，新製錫器的保養有下列說法：用清水與中性洗潔劑，以柔軟乾布順器擦拭；有磨砂

面的錫器，可將肥皂加入溫水清洗去污塵。用水擦拭新錫器是簡單方便保養術；但對有

「皮殼」的珍錫老件不宜。

古今保養法，實驗得留心，若珍錫裝了茶葉，或是錫壺用在泡茶品茗，或是用來煮

水，都要保持純淨，古法應防範異味上錫，最佳做法是取棉花耐心慢慢擦拭，可去污又

可保錫表光亮，不會招惹異腥之味上身。

珍錫保養不宜太多花樣，簡易擦拭過程，更親近器物每一細節，錫器之工法刻劃紋

飾，鑲嵌或是其乾漆裝飾詩詞藏著風光場景，再入玩錫者心中，如是玩錫百回總不厭，

珍錫魅力無窮。

珍錫茶器可用木盒作為外包裝，一來可防撞擊損傷，二來可防器表氧化與產生灰塵

污垢。

錫器製作展示傳統工藝之美，展演錫文化深入常民生活，經由和茶品飲結合而生的

錫茶器，正媒介了百年工藝技法傳承亮點，每一件珍錫都可以讓觀者漫步瀏覽外，進而

保皮殼，珍錫才
能增值

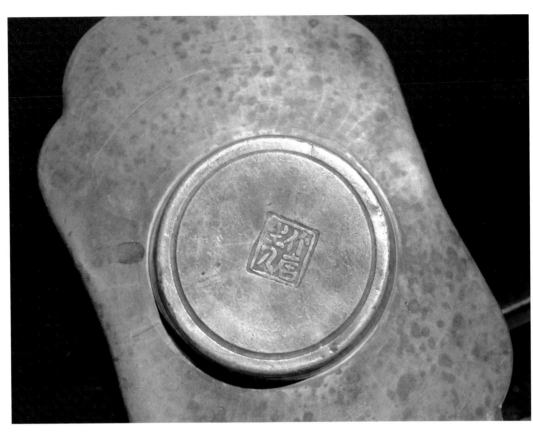

沿著製法在百年歲月長廊中回味。

古人用錫是為有福氣、也要用財力；今人卻看錫不起眼，與貴重金屬中的金、銀、銅、鐵、錫的排行末座，錫器曾受到喜愛追捧，為何凋零？錫質軟，需要細心呵護，器表受傷凹凸不易修復，常因此遭棄置，加上生活用品材質推陳出新，錫器在市場上逐漸遭到取代，也反映在今日好錫難求！

珍錫視覺表述了現代和古典錫器對立的美感中，就連清洗保養或擦拭維持現狀的觀念都截然不同，讓人明白珍錫茗緣的文化構圖，正吻合重新詮釋珍的來源：把握珍錫，珍惜茗緣！

類銀賽真銀　貿易錫器貫東西

泡茶神器，鑲龍活現，珍錫牽起的茗緣情

錫茶器名家輩出、經典傳世，今人賞玩，形制紋飾，充滿雅趣。器表詩文，玩賞自逸，構圖賞懷，盎然生機，珍錫藏品，鋪陳況味，從錫器的陳年往事中，探照貿易錫器寫下一頁輝煌。

錫茶器鋪陳製器歷史場景，就在款識所揉疊出的歡愉憶往，由器物表述出的品茗禪性優游於每件物品身影，更傳遞貿易的寫真見證！

10章

潮州製造 貿易王朝

梳理文獻，勾勒中國境內錫器產製地圖，建構錫器創匯揚名海外的歷史輝煌；由中國南方潮汕一帶起航，由潮幫商旅經手，橫越大海遠渡歐美的紀實，今人幸運地能透過傳世品款識再見珍錫風采！

清周碩勛（生卒不詳，湖南長沙人，乾隆年間官至潮河關務同知）纂修《潮州府志 卷三十九 物產六十二》記載：「周禮考工記⋯粵之錫則粵錫之見重於世也久矣，故所製器皿獨精，諺曰：蘇州樣，廣東匠。潮陽普寧豐順大埔皆有錫礦，而出於揭陽之湯坑山者比洋錫尤勝色白如銀，擊之其聲如編磬。」

地利加上人和，擅長製錫的潮陽工匠造就潮陽錫器獨領風騷。清代當地就有諺云：「姑蘇樣，潮陽匠，揭陽之錫居其上。」說明潮陽作為中國製錫大本營的實力，成就了珍錫不朽傳世工藝。

民國時期劉織超修、溫廷敬纂《大埔縣志 卷十 民生志上》中記載：「民間手藝之屬邑人以耕植之餘，操一種手藝以助其營生者，大略舉之為鐵工蘭沙甲黃蘭石圳為多往蘿城，操此業者多此鄉人，銅錫工百侯同仁兩甲為多，但本邑銅錫工作有限。」而《大埔縣志 卷十民生志下》記載：「銅錫店一百二十餘家，旅東錫店七間⋯廣發、廣華、恒發、崑盛、義盛、萬順（兩家）。」

兩三字藏錫身世

百餘錫店浪淘盡鉛華，散落世界各地的錫器款識就是製錫之「根」，短短兩、三字之間，隱含著百年身世之謎，直至文獻曝光才身世大白！

清吳震方（生卒不詳，約1694年前後在世，字青壇，浙江石門人）《嶺南雜記》記載：「錫器以廣州所造為良　諺曰蘇州樣廣州匠　香爐像蠟　玳瑁竹木　藤錫諸器　俱甲天下　冶則佛山　陶則石灣　皆良工也。」而來自文字的寫實紀錄，訴說著廣東擅長製錫。不同的地區各顯神通。

清李調元（1734-1803，字羹堂，一字贊庵、號雨村，墨庄，四川綿州羅江縣人）《粵東筆記》記載：「謹案廣南錫工以潮州為第一　廣州不及也。」潮州製錫第一，今日錫茶器中的托、盤、罐款識多見出於潮州名店，實物使用評比更出眾，概因潮州當地產錫的地緣背景息息相關。

清代潮州的礦冶業有較大的發展，海陽、揭陽、豐順、普寧、大埔均有礦冶之業，以錫、鐵、銀、鉛為多。其間，潮州大埔縣是產製錫重地，當時稱製錫為「打錫」或「點白金」。清顧炎武（1613-1682，原名絳，字忠清。明亡后改名炎武）《天下郡國利病書》：「潮礦冶出海陽等五縣，每年聽各縣商民采山置冶，每冶一座，歲納軍餉銀二十三兩……通

鋪陳況味，往昔貿易輝煌

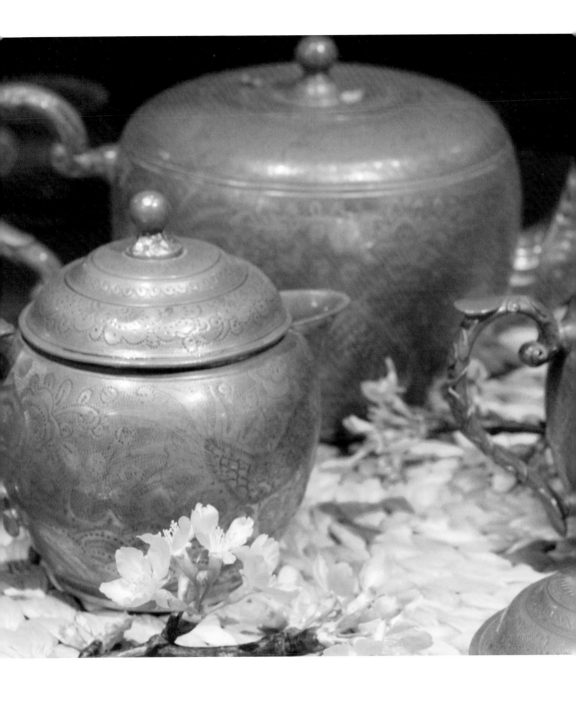

共餉銀一千兩。」清代礦冶政策允許民間採礦而繳稅於官，兩廣總督孔毓珣曾上奏稱：「查廣東田少人多，窮民無以資生，鉛錫等礦原系天地自然之利，所以資養窮民。臣愚以為棄之可惜，不如擇無礙民間田地廬墓出產鉛錫之場，招商開採，俾使附近窮民可藉工作養生，並堪收課餉，實系有益無損。」繼任的兩廣總督鄂爾達也奏稱：「就近開鑄，則上裕國課，下養窮黎，流布錢文，通濟鄰省，莫有便於此者矣。」

地方官員看到增產帶來稅收，與振興地方產業的利多，引動錫產業的繁興。

潮幫以錫「撈世界」

清代地方官員上書朝廷，鼓勵民間開採。

如前述文獻點出產業共構共生關係，有來自江浙的訂單（姑蘇樣），加上潮陽錫工精製（潮陽匠），以及來自原產地的質佳錫料（揭陽之錫）。由此優勢出發，潮汕製錫獲世界矚目，加上善於經商的潮人，以錫為本發展核心商業價值，搭起與世界貿易橋樑。

盧繼定〈潮汕老百業〉記錄，潮商自明代起已與南洋商人工匠聯繫，

民錫傳世工藝不朽
（上圖）
歷史的寫真見證
（左頁）

火紅茶器寰宇

《粵東筆記》中說：「謹案廣南錫工以潮州為第一」。潮州製錫第一，如今在傳世品中有一套山東曲阜孔府滿漢全席餐具，乃為清末潮汕工匠手筆。

張謙明《孔府的滿漢全席餐具》說明，山東曲阜孔府珍藏一套銀質點銅錫合金滿漢全席餐具，其形制仿古代青銅像形食具，有鳥獸花果紋樣，鑲滿玉石翡翠、瑪瑙珊瑚，器外精雕花卉圖案及吉祥詩句，總數逾四百件，可上一百九十六道菜，器底落款為「潮陽店住汕頭顏和順正老店真料點銅」、「楊家義華點銅錫」。

楊家義華如同顏記商號，締造海內外對錫器的品牌認同，錫業興旺，勾勒潮州人傳統貿易活動中，以錫資源為基礎，靈活運用經商網路崛起！

潮州商人組成的「潮幫」有系統將中國商品賣到歐陸各地，趁勢崛起的錫器，正與西方熱愛中國茶貼近，以壺、杯、托、盤為主的錫茶器獲客製化訂單，成為繼中國外銷銀（CES）後，平價而火紅的品茗器具，廣歡迎行銷全球，也正式為潮幫經營主力項目與

發展出組織嚴明之潮幫，他們離鄉背井「撈世界」。

「撈世界」就是到世界各地接訂單從事貿易，主動出擊，以地方特色產業為本，成就精品錫器，走出一片天。

自清代以來的潮汕製錫業名店，在傳世品的款識中可見「顏奇香」、「顏義和」、「顏吉興」、「顏輝記」等以「顏記」為主的商號，實為當時第一大品牌。顏氏家族製錫精工細作，價昂受推崇。

獲利的重要憑藉。

潮幫，是中國最海洋貿易性格的商業活動組織，清藍鼎元（1680-1733，字玉霖，別字任菴，號鹿洲，福建漳浦人）在《潮州海防圖說》指出：「潮郡東南皆海也，左控閩漳，右臨惠廣。春夏之交，南風盛發，揚帆北上，經閩省，出烽火、流江、翔翔乎甯波、上海，然後窮盡山花島，過黑水大洋、游奕登、萊、關東天津間，不過旬有五日耳。秋冬以後，北風勁烈，順流南下，碣石、大鵬、香山、崖山、高、雷、瓊、崖，三日可歷遍也。外則占城、暹羅、一葦可杭、噶羅吧、呂宋、琉球，如在幾席。東洋日本，不難扼其吭而搗其穴也。」

錫器的藍海策略

如是觀潮幫經營，按著時序、天候揚帆北上，過黑水大洋貿易網、跨進今東南亞各地、拉長貿易線至日本琉球各地，其「海販」商業性格，引動全球性商譽，帶動經商藍海而博得西方美譽：潮州人將其發源地潮汕地區的特色商品錫器，打造成為世界知名品牌，錫的藍海策略就此啟航。

潮商如同晉商和徽商曾占中國要角。在世界商業史上，潮商的全球性聲譽，則遠比晉商、徽商響亮。西方有一種說法：智慧裝在中國人的腦袋裡，財富裝在猶太人的口袋裡，而潮州人更有「東方猶太人」之美譽。

恩格斯（Friedrich Von Engels，1820-1895，德國哲學家，馬克思主義創始者之一）《俄國在遠東的成功》中指出，汕頭是遠東「惟一有一點商業意義」的口岸，這是潮幫大本營。歷史寫著貿易繁興，潮汕錫器透過生產、創意的生成和經意流傳，聯繫了多元意義的商業實體，百年不孤寂，錫器藏品訴說著傳承。

潮幫「撈世界」的
精品錫器

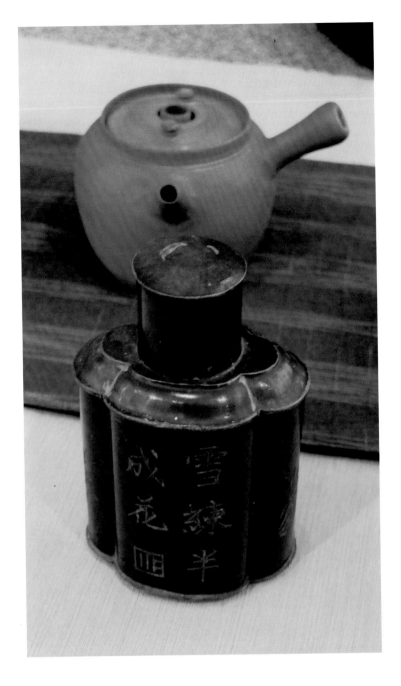

錫茶器走入西方家庭品茗活動場域，說明錫茶罐外銷實境，建構東方的錫器邊緣的主體聲音，潮汕製品躍上茶器的主流市場。

「拍錫顏」品牌效應

「顏記」符號的指涉，勾勒出一個製錫網絡王國，傳世品中諸多的顏記款識中，正

是「顏家造」的共同品牌效應。《潮陽姓氏叢談》中的「顏氏」，指的是棉城平和東顏氏，明代由惠來前詹麥田村遷來，善製錫器，人稱「拍錫顏」。產品有三：祭祀器具、嫁妝及出口工藝品。此地方志表述顏氏製錫本源，而當時出口錫器連接了西方品茗風潮，錫茶器由單件到成組構連出一幅幅品茗樂園！

錫茶器成器工序，大抵與銀製品雷同；惟銀原料屬於貴重金屬，成套的價格自然高於類銀的錫器，加成了錫器的市場競爭力，曾經出現在銀茶器身上的紋樣圖案，也現身錫茶器，銀錫兩樣材質，共構玩味的核心價值。

器表注重中國錫器紋樣的文化特色，同時融和了西方題材。由器材紋樣圖像的再現，品茗群體與社會共享的芬芳價值。再探西方品茗經由錫茶器的品用過程，產生茶文化的意義生產，這是器物使用共鳴的交換和變奏。

由文化研究角度來看，錫器外貿出口商品的價值，更建構了東西茶的共享語言，襯出茶帶來不急不緩、溫馴恭良的安定，更在每一件款識中看見當年錫製王國身影。

賞玩一件錫器具有的美學性質，瞭解相關的知識

真銀類銀交相爭鳴
（上圖）
錫器品牌揚名海內外（左頁）

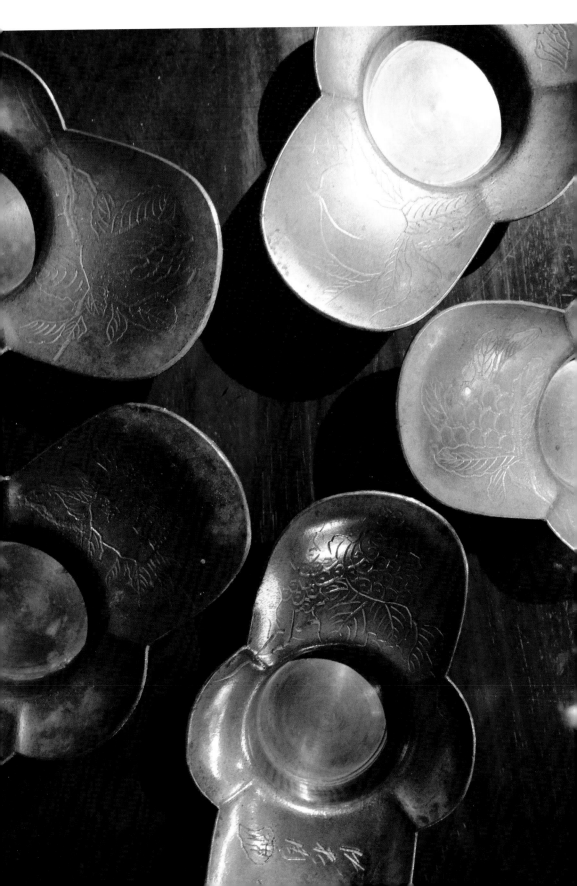

背景，才能精準聚焦品味切面，超越發思古之幽情、抒情詠歎在拍賣價格之上。

那麼微觀傳世錫茶器不單是珍品之意，而是看見款識、紋樣交織而成的品味珍錫。

錫立體娛樂性

一件款落「顏吉興，汕頭懷安街」的錫罐含蓋高度約13公分，直徑約10.5公分，重量約為600公克。罐底有「吉興」、「懷安街」之落印，並且鑄刻英文KUTHING、PEWTER和SWATOW字樣，此為廣東潮汕語拼音「吉興」、「點銅」和「汕頭」之意。錫罐蓋之內側則打印「潮陽顏吉興」、「汕頭懷安街」、「真料點銅」之落印，並且鑄刻英文KUTHING PEWTER SWATOW字樣。

細探背後的隱知識，除了地名的辨識之外，瞭解「真料點銅」意指「真材實料」的錫合金，甚至進一步得知潮汕話口語拼音與款識的微妙關係，珍錫帶來的精神娛樂性就更為立體了。不是嗎？一個單字，就是一家錫舖的生命史；一個商標，一段曾經創匯的火紅商品。

款識中的「義和老店」、「潮陽顏義和隆記／分創汕頭」、「潮陽顏義和正老店」、「顏記錫藝」，以及近代的「顏來卿」、「顏奇香」、「顏光興」都是顏氏家族製錫傳人。這就是「究竟」，就是隱藏在款識後的「隱知識」，再用同樣款識找到不同物件來做進一步比較，讓愛茗者正確定位賞錫究竟！

潮陽一帶與顏氏製錫齊名的老字號有「泰順永記」、「楊義和」、「廣成泰」等，若見過其作品，就能明白名家出手的不凡，更可深入某一款識作品，清晰可見時代更迭的痕跡。

款識中英對照，外銷實境（左頁上圖）

顏記勾勒製錫王國（左頁下圖）

威海錫鑲的驚喜

另從傳世品也見一九二〇年代在上海大型百貨公司客製錫，落有「永安監製」款，上海永安公司是上海老字號，它是上海南京路上著名的「四大公司（先施、永安、新新、大新）」之一，由廣東中山籍的郭樂創辦，於一九一八年九月開業。

昔日上海百貨公司引進洋貨，也反向出口中國製錫器，讓當時的愛茗者透過錫茶器發現，除了銀製與陶瓷茶器之外的實用與樂趣。因此當列強進入中國時，竟反客為主，主導了一次革命性的錫茶器產銷運動。

那是二十世紀的中國東北，以「威海錫鑲」為首的茶器，劃下璀璨的珍錫回味。

威海錫鑲茶器在近代中國珍錫茗緣中帶來視覺觸動；她有新奇殊異身影，是直接向宜興訂製壺形，有著跳躍龍型符號造型的錫鑲工藝，是二十世紀三〇年代英國強租威海時期獨樹一格的地方特產。

威海錫鑲凍結歷史霎那，演化出與廣東潮汕製錫一較高下的歷史樣貌。不是過眼雲煙的無常變化，今人較難熟悉珍錫的世界，經由採擷藏品的出現才得以一睹芳姿。

倒龍、鏨龍、鑲龍

據威海市檔案館館藏大英威海衛行政公署檔案第229-1-954號檔案、229-1-1738號檔案、229-1-1740號檔案記載，從一八九〇年開始，錫鑲技藝在二〇、三〇年代就聞名世界，是那個時代最早打入歐洲市場的傳統技藝之一；一八九八年威海成了自由貿易港，

威海錫鑲，搶手禮品（右圖）
歲月留存「錫」日風采（左頁）

許多國家的遊客到這個風水寶地休閒避暑，紛紛爭相購買錫鑲禮品，作為收藏和饋贈的伴手禮。

用「贈送禮品」來看待威海錫鑲其實有點小看它了，近看其工法，工藝流程是將錫合金通過金屬冶煉、模具澆鑄、手工鏤雕製成各種圖案，然後鑲嵌到宜興的紫砂茶具上，經過精心焊接、打磨和拋光，使其最終成為精巧美觀的實用藝術品。

早期的鑲製品紋樣多見龍紋，龍在中國傳統的吉祥圖案中占有首要的地位，以至後來在工序上也形成了「倒龍」、「鏨龍」、「鑲龍」等專業詞彙。

「倒龍」是將錫融化，澆鑄到刻有龍形圖案的石材模具內，從模具倒出來的平板龍僅具有外形，待錫冷卻後，再用專用鏨子打上龍角、龍鬚、龍鱗等，稱之為「鏨龍」，這一環節打的深淺、粗細、勻稱都直接影響到龍的表現效果，接著用銅線嵌上龍眼。

草創名店　技藝猶韻

「鑲龍」是在龍的周圍配合以錢紋、雲紋、結紋、壽字、寶盆等民間吉祥圖案相

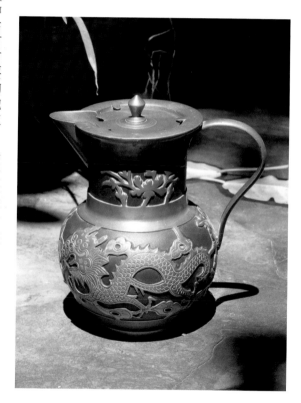

連，經過精心焊接，使龍裝飾錫片與壺頸、壺嘴、圈足銜接，附著與壺身。

錫鑲茶壺講究錫片厚度適中，造型比例協調，圖案美觀、主次分明，不僅茶壺美觀增色，而且充滿了吉祥的寓意，鑲合後還要打磨和拋光。

壺蓋外部通常全部包錫，並加嵌「光緒通寶」黃銅錢在蓋中通氣孔之上，壺頸、圈足以及壺嘴的邊緣嵌上銅線，銅錫相間需要一定技巧。鑲壺的作坊從宜興訂購紫砂壺的時候是點名不要壺嘴的，通常是以澆鑄成型的壺嘴鑲與壺體，製作精良的錫鑲與壺身渾然一體。

回到工藝原點技法，再現曾有高超技藝作坊的原貌，現代稱為「名店」，由款識描繪的名店有：同慶順、合成、新和成……，在款識中回到當年草創名店的遺韻。

十九世紀末，威海谷家錘的谷寶和、谷年和兄弟在當地開了銅錫鋪，以「錫補」技術創造獨特的技藝。「和成」錫鋪專用江蘇宜興紅黑色陶壺，以高級白錫包鑲，帶有大小雙龍及福、祿、壽、喜等吉祥圖案的各式茶壺、牛奶壺、糖罐、花瓶等，由於用料考究、做工不俗。二〇一二年，威海市檔案局在蘇格蘭圖書館，查到了谷家錫鋪當年印有照片的產品說明書。

這不是巧合，是歷史的再相逢，海外物件有緣相會，在尋覓中威海錫鑲不孤單。

藏品背後令人驚豔

威海錫鑲再現舞台的驚豔，博物館角落藏品再現光華：香港半山公園紫砂陳列館藏一件「威海衛同慶順造」款錫鑲壺，壺底有「威海衛新和成」與英文weihai或「威海同慶順製」印款。

器藏館內供人品賞，背後歷史驚艷連連！地處江南宜興紫砂壺少了嘴，運送北方不

凍港威海衛的錫鑲壺，運用混搭媒材型塑壺器，注入了歐陸品茶場域之間，扮演媒合茶

湯釋放一次香醇甘甜的味蕾感官戲碼，向世人呈現錫藝締造工藝具體形貌，不僅是壺器

鑲嵌技藝的讚嘆，其內在真正賦予珍錫茗緣的啟示。

威海鑲錫、潮汕錫器在茶器舞台演出百年珍錫風華，見證錫茶器貿易風光，今日歐

美仍廣泛使用的銅、錫、不鏽鋼材質茶器，便是當時中國出口貿易錫的派生物，如今留

下錫製茶器的形制與紋飾，不僅提供當時東西文化貿易與交流的史料，更是還原一段品

茗情境。

錫茶器的變革與製成不復往日，從原來極具中國地方工藝象徵符號，到揉和西方品

茗社會風俗，見證器物帶來使用者優游茶香帶來的愉悅。

今人透過珍錫來理解當時中外社會品茗情境，西方的紅茶體系和東方的茶等多元茶

系，濃縮在錫壺壺嘴微觀中，探見了品味宇宙的寬廣。

珍錫的再現，不僅與拍賣市場行情相關，牽涉了錫茶器的壺、盤、托、罐，其紋樣

圖案的文化寓意，也顯影了茶、人、器的知識蒼穹。

珍錫在中國發軔，在西方發亮，以茶入錫，好用不奢，以錫出口，創匯貿易，是軟

實力的「拳頭商品」！

珍錫在歷史洪流中漂盪，經過茶器中的壺、杯、托雨不同組合，看見紋樣工法的互

異，透過錫色幽幽深邃，為每段茗緣帶來深情……。

珍錫牽引多元商
業實體

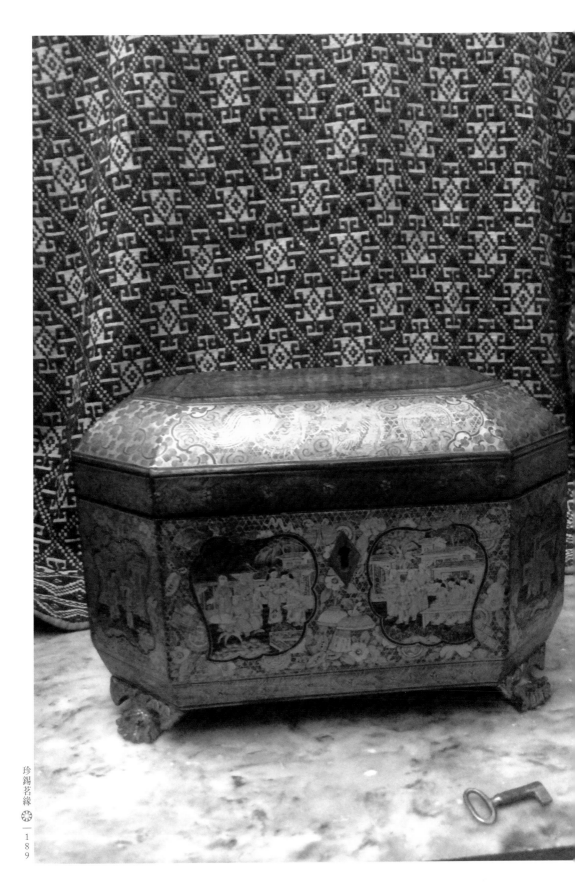

珍錫茗緣 ❀

池宗憲 著

發行人　何政廣
主編　王庭玫
編輯　詹立群、林容年
美編　張娟如
扉頁題字　林章湖
出版者　藝術家出版社
　　台北市重慶南路一段147號6樓
　　電話：(02) 2371-9692～3
　　傳真：(02) 2331-7096
　　郵政劃撥：01044798 藝術家雜誌社帳戶

總經銷　時報文化出版企業股份有限公司
　　桃園縣龜山鄉萬壽路二段351號
　　電話：(02) 2306-6842

南部區域代理　台南市西門路一段223巷10弄26號
　　電話：(06) 261-7268
　　傳真：(06) 263-7698

製版印刷　欣佑彩色製版印刷股份有限公司
初版　2015年1月
定價　新臺幣280元

ISBN 978-986-282-141-1 (平裝)

法律顧問　蕭雄淋
版權所有・不准翻印
行政院新聞局出版事業登記證局版台業字第1749號

國家圖書館出版品預行編目資料

珍錫茗緣 / 池宗憲著. --
初版. -- 臺北市：藝術家, 2014.12
192 面； 17×24公分--

ISBN 978-986-282-141-1(平裝)

1.茶具 2.茶藝 3.錫

974.3　　　　　　　　　103025764

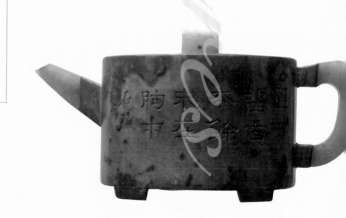